초서
8

草書漢詩七言

柏山 吳 東燮
Baeksan Oh Dong-Soub

㈜이화문화출판사

초서 8

草書漢詩七言

인쇄일 ┃ 2019년 8월 26일
발행일 ┃ 2019년 8월 30일

지은이 ┃ 오동섭
　　주소 ┃ 대구시 중구 봉산문화2길 35 백산서법연구원
　　전화 ┃ 070-4411-5942 / 010-3515-5942

펴낸곳 ┃ **이화문화출판사**
대　표 ┃ 박정열
　　주소 ┃ 서울시 종로구 인사동길12 대일빌딩 3층
　　전화 ┃ 02-738-9880(대표전화)
　　　　　 02-732-7091~3(구입문의)
homepage ┃ www.makebook.net

ISBN 979-11-5547-408-2 03640

값 ┃ 25,000원

草書漢詩七言

序

　초서의 특성에 대하여 개괄해 보면 유창하고 간편하며, 방종하게 달리면서 표일하고, 속도있게 운필하면서도 유연하게 전환할 뿐 아니라 신기한 변화를 나타내면서도 그 의태가 무궁하게 표현된다는 것이다. 그러나 점획의 使轉과 연결은 모두 근엄한 법도를 따르게 된다. 이러한 특징으로 미루어 보면 초서에는 각 서체의 특징이 종합되어 있다는 것을 말하며, 초서를 원만하게 구사하려면 각 서체의 필법을 잘 익혀야 초서의 특징을 제대로 나타낼 수 있음을 말하는 것이다. 그러므로 이러한 과정을 거치지 않고 초서에 매료된 나머지 바로 초서에 입문하게 되면 초서의 진수는 만나기 어렵게 되고 초서의 근처에서 방황만 하기 쉽다.

　일찌기 梁巘은 왕조별 서예미의 풍조를 다음과 같이 말하였다. "晉은 韻을 숭상하고, 唐은 法을 숭상하며, 宋은 意를 숭상하고, 元明은 態를 숭상하였다(晉人尚韻 唐人尚法 宋人尚意 元明尚態)". 위 4대 왕조의 서예풍조는 초서에서 가장 현저하게 나타나므로 초서의 풍조라고 해도 지나치지 않는다.

　漢詩의 정서와 초서의 정서는 서로 유사한 점이 많이 있다. 詩語는 고농도로 정제된 함축과 감정의 언어이며, 초서 역시 점획의 생략과 정서의 영향을 받는 서체이다. 詩語에는 세상사에 대한 '喜怒哀樂愛惡懼'의 정서가 풍부하고, 짧지만 그 울림이 크기 때문에 초서의 정서와 조우하게 되면 더욱 아름다운 초서미를 구현할 수 있게 되는 것이다. 이러한 초서미의 구현을 돕기위하여 초서 3편「한국한시오언절구」, 초서 4편「한국한시칠언절구」에 이어서 이번에 초서 7편「草書漢詩五言」과 초서 8편「草書漢詩七言」을 출간하게 되었다. 오랜 세월 동안 唐詩를 중심으로 애송되어 온 중국한시 중에서 오언 119수, 칠언 108수를 선별하여 이를 초서로 작품하였다. 아울러 한시의 감상과 이해를 위하여 원문의 해석과 평설을 실어 한시와 초서의 충실한 교범이 될 수 있게 하였다. 아무쪼록 지금까지 8권으로 이어 온 본 초서시리즈를 잘 활용하여 초서의 지극히 깊고 먼 도리를 터득하고, 오묘한 서예술의 경지에 도달하여 유유자적 초서의 묘미를 滿喫하며 노닐게 되기를 기원한다.

　淺學을 무릅쓰고「草書漢詩五言」과「草書漢詩七言」을 출간하게 되었지만 본서가 초서를 공부하는 서가들에게 일상의 교재가 된다면 망외의 영광이며, 미처 바루지 못한 誤謬와 疏漏에 대하여 叱正과 敎示를 바라마지 않는다. 지금까지〈초서시리즈 8권〉과〈반야심경 십체 6권〉을 서예도서로 아름답게 편집하고 출판하여주신 이화문화출판사 직원 여러분과 이홍연 사장님께 심심한 감사를 드린다.

2019년 己亥 立夏 二樂齋松窓下

柏山 吳東燮 求敎

3

草書漢詩七言

草書漢詩七言

목 차

초서한시칠언

憂國
忠情

李白 이백(唐 701~762)

早發白帝城 조발백제성
이른 아침 백제성을 떠나며

朝辭白帝彩雲間　　조사백제채운간
千里江陵一日還　　천리강릉일일환
兩岸猿聲啼不住　　양안원성제불주
輕舟已過萬重山　　경주이과만중산

아침노을 속에 백제성을 떠나서
천릿길 강릉을 하루 만에 돌아왔다
장강 양 언덕에 원숭이 소리 그치지 않는데
배는 가벼이 벌써 첩첩 산중을 지나왔다네

早發白帝城: 제목이 '下江陵'으로 된 本도 있음.
白帝彩雲間: 백제성은 현 四川省 奉節縣 白帝山
위의 城으로 지세가 높아 늘 구름 속에 있음.
江陵: 湖北省 江陵縣.

李白이 永王의 반란에 연루되어(759) 유배 갈 때
백제성에서 사면 받고 강릉으로 되돌아가 지은 詩
이다. 장강 삼협의 뱃길을 사면의 기쁨으로 가득
채워 날아갈 듯 경쾌한 느낌을 주는 絶唱이다.

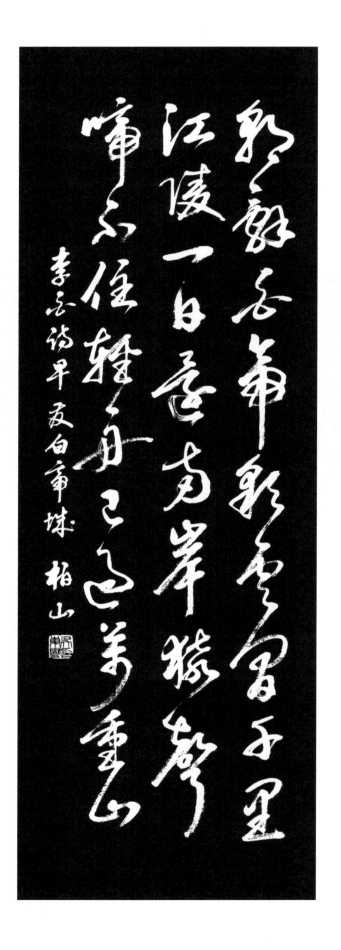

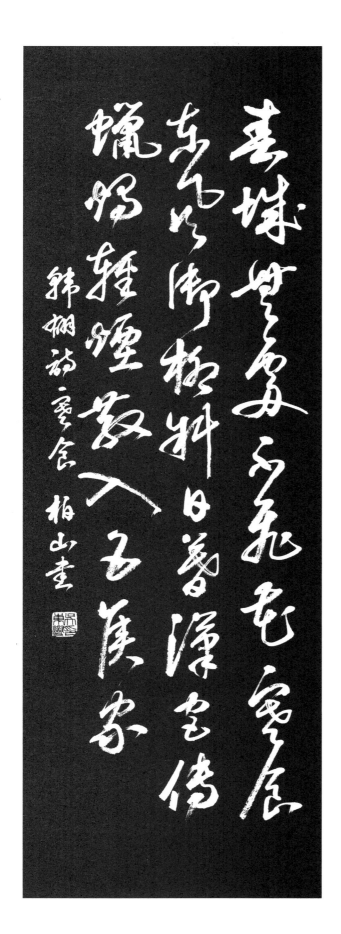

韓翃 한굉(唐 생몰미상. 754 진사)

寒食 한식
한식날

春城無處不飛花　　춘성무처불비화
寒食東風御柳斜　　한식동풍어류사
日暮漢宮傳蠟燭　　일모한궁전랍촉
輕煙散入五候家　　경연산입오후가

봄철 장안성엔 꽃잎 안 날리는 곳 없고
한식날 궁궐 버들에 봄바람 비껴 부네
날 저물어 漢宮에서 초를 전해주니
가벼운 연기 흩어져 五候家로 들어간다

寒食: 동지 후 105일째 날. 淸明 이틀 전.
東風: 봄바람.
御柳: 궁궐의 버드나무.
漢宮: 漢은 唐을 비유. 唐宮.
傳蠟燭: 寒食은 불을 금하는 날. 궁에서 제후에게
　　　　초를 전해줌.

봄이 되어 장안성에는 곳곳마다 꽃잎이 휘날리고,
봄바람에 궁궐 버들가지는 흔들거린다. 한식에는
불을 피우지 못하므로 궁궐에서 五候家에게 나눠
준 납촉의 연기가 부귀한 권세의 상징인양 가벼이
피어오른다.

岑參 잠삼(唐 715~770)

逢入京使 봉입경사
서울로 가는 使者를 만나

故園東望路漫漫　고원동망로만만
雙袖龍鍾淚不乾　쌍수용종루불건
馬上相逢無紙筆　마상상봉무지필
憑君傳語報平安　빙군전어보평안

동으로 고향 바라보니 길은 아득하고
두 소매 젖도록 흐르는 눈물 마르지 않네
말 타고 만나서 종이와 붓이 없어
그대에게 부탁하노니 평안하다고 전해주게

雙袖: 두 소매.
龍鍾: 눈물이 줄줄 흐르는 모양.
憑君: 그대에게 부탁한다는 뜻.
憑: 기댈 빙.

安西로 부임해 가는 도중에 떠나온 고향이 그리
워 소매가 젖을 만큼 눈물을 흘리는데 마침 長安
으로 가는 사신을 만나 편지를 쓰지 못하여 안타
깝게도 말로만 고향친지에게 안부를 전해달라고
부탁한다.

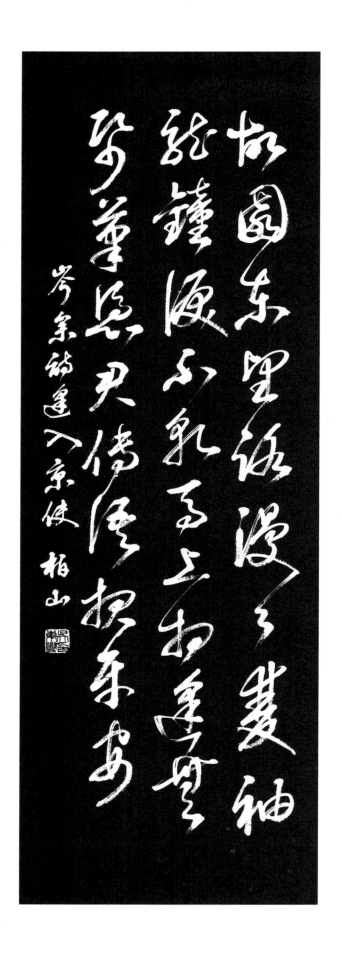

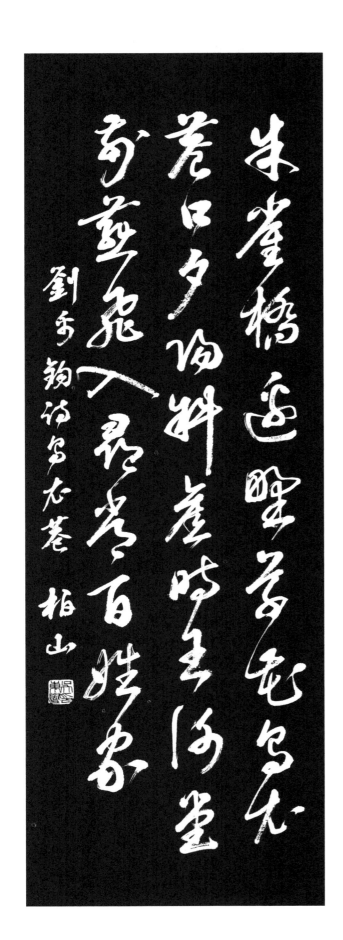

劉禹錫 유우석(唐 772~842)

烏衣巷 오의항
오의항 거리

朱雀橋邊野草花	주작교변야초화
烏衣巷口夕陽斜	오의항구석양사
舊時王謝堂前燕	구시왕사당전연
飛入尋常百姓家	비입심상백성가

주작교 주변에는 야초화 피어있고
오의항 입구에는 석양이 비껴든다
옛날 王씨 謝씨 집에 날아들던 제비가
지금은 일반 백성 집으로 날아드네

烏衣巷: 현 江蘇省 南京市 秦淮河 남쪽에 있음. 삼국시대 吳나라 병사가 검은 옷을 입었다고 오의항으로 칭함. 王導, 謝安 등 귀족이 여기에 삶.
舊時: 동진 시기.
王謝: 동진의 권신인 王導, 謝安.

오의항에 비껴드는 석양을 바라보며 권력과 인생의 덧없음을 생각한다. 권문세족이 살던 오의항이 이제는 일반 백성이 사는 동네로 변하여 제비도 귀족과 백성의 집을 가리지 않고 둥지를 튼다.

陳陶 진도(唐 812?~885?)

隴西行 롱서행
농서의 노래

誓掃匈奴不顧身　서소흉노불고신
五千貂錦喪胡塵　오천초금상호진
可憐無定河邊骨　가련무정하변골
猶是深閨夢裏人　유시심규몽리인

흉노 소탕 맹세하며 몸 돌보지 않아
오천 정예병 오랑캐 땅에서 죽었네
가련타 무정하 강가의 백골들
여전히 깊은 규방의 꿈속 사람들이지

隴西: 현 甘肅省 寧夏회족자치구 일대.
貂錦: 漢 군복으로 담비 갓옷과 비단옷.
喪胡塵: 오랑캐와 벌인 전쟁의 먼지 속에서
　　　　목숨을 잃음.
無定河: 내몽고에서 섬서성을 거쳐 황하로 합류.

자신의 목숨을 돌보지 않고 흉노를 소탕하다가 수
많은 정예병사들이 죽어 백골이 된 채 無定河 강
변에 뒹굴고 있지만 그들의 아내들은 남편에 대한
그리움으로 눈물을 흘리며 꿈속에라도 돌아오기
를 기다리고 있다.

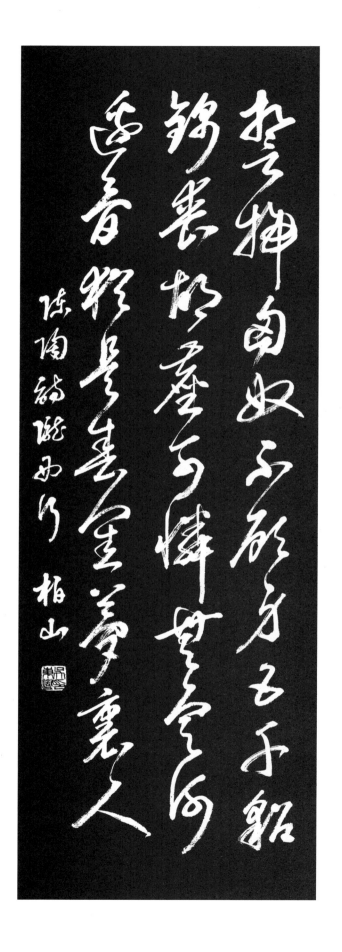

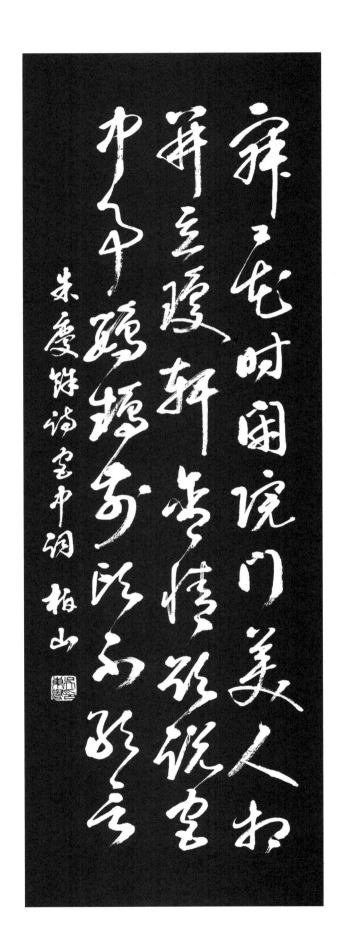

朱慶餘　주경여(唐 생몰미상. 826 진사)

宮中詞 궁중사
궁중의 노래

寂寂花時閉院門　적적화시폐원문
美人相竝立瓊軒　미인상병립경헌
含情欲說宮中事　함정욕설궁중사
鸚鵡前頭不敢言　앵무전두불감언

꽃필 때 적적하게 궁정 문 닫아놓고
미인들 서로 어울려 행랑에 서있네
情이 있어 말하고픈 궁중의 일들
앵무새 앞이라 감히 말하지 못하네

寂寂: 쓸쓸할 정도로 고요한 정경.
美人: 궁인, 궁녀.
相竝: 서로 짝을 짓는다는 뜻.
瓊軒: 옥으로 만든 난간.

꽃이 만발한 봄이 왔건만 적막하게 닫힌 궁정 안에 아름다운 궁녀들이 행랑에 어울려 있다. 가슴에 품은 원망의 마음을 서로 말하고 싶지만 앵무새가 앞이 있어 혹시 말을 전할까 두려워 감히 말도 하지 못한다.

杜牧 두목(唐 803~852)

題烏江亭 제오강정
오강정에서 읊다

勝敗兵家不可期	승패병가불가기
包羞忍恥是男兒	포수인치시남아
江東子弟多豪傑	강동자제다호걸
捲土重來未可知	권토중래미가지

전쟁의 승패는 병가도 기약할 수 없는 것
부끄러움 삭이면서 참는 자가 男兒로다
강동 자제들 가운데 호걸들이 많으니
흙먼지 일으키며 재기할지 알 수 없지 않은가

烏江 : 項羽가 劉邦에 패하여 쫓기다가
　　　다다른 물러설 수 없는 곳.
捲土重來 : 흙먼지를 날리며 땅을 말아버릴 듯한
　　　기세로 다시 쳐들어 옴. 실패하더라도 좌절하지
　　　않고 힘을 회복하여 다시 일어선다는 의미.

項羽는 烏江에서 맹장 30년 인생을 자결로 마감
한다(bc 202). 천년 후 이곳을 찾은 시인은 항우
를 나무란다. 패전의 수치를 참고 견뎌야 남아이
지, 강동에 호걸이 많아 권토중래 할 텐데 죽기는
왜 죽었는가.

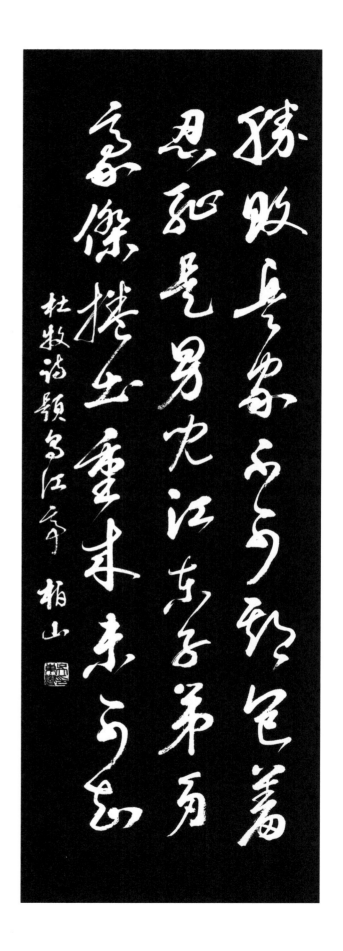

王昌齡 왕창령(唐　689?~756)

出塞 출새
변방을 나서며

秦時明月漢時關	진시명월한시관
萬里長征人未還	만리장정인미환
但使龍城飛將在	단사용성비장재
不敎胡馬渡陰山	불교호마도음산

진 시대의 저 달과 한 시대의 저 관문
만리 먼 길 떠난 사람 돌아온 자 아직 없네
다만 용성에 飛將軍이 있었다면
오랑캐 말이 陰山을 넘지 못하였으리

出塞: 전장으로 가려고 요새를 나서는 것.
漢時關: 왕조가 바뀌고 세월이 흘러도 변경의
싸움은 계속됨.
飛將: 漢나라의 명장 李廣을 가리킴.

변경의 달은 秦 나라 때에도 있었고, 관문은 漢 나
라 때도 있었지만 왕조와 세월이 지나도 변경에는
여전히 전투가 끊이지 않아 고향으로 돌아갈 수
없는 것이다. 漢의 飛將이 있었다면 오랑캐들 陰
山을 넘어오지 못할 텐데.

杜牧 두목(唐 803~852?)

泊秦淮 박진회
진회에 정박하며

煙籠寒水月籠沙　연롱한수월롱사
夜泊秦淮近酒家　야박진회근주가
商女不知亡國恨　상녀부지망국한
隔江猶唱後庭花　격강유창후정화

안개는 강물을 감싸고 달빛은 모래밭을 감싸고
밤에 진회에 정박하니 주막이 가깝구나
기녀는 망국의 한도 모르는 채
강 너머에서 여전히 '後庭花'를 부른다

秦淮: 현 江蘇省 栗水縣 동북에서 발원, 남경시를
거쳐 長江에 드는 秦淮河.
商女: 술을 파는 여자. 기녀.
後庭花; 陳 마지막 황제 陳叔寶가 지은 악곡
「玉樹後庭花」로 망국의 노래로 간주함.

물길 따라 여행하다 금릉을 지나 陳淮河에서 배를
정박하고 가까운 주막에서 하룻밤 지낸다. 향락을
즐기고 정사를 돌보지 않아 陳이 隋에 멸망당한
사실을 모르는 채 강 건너에서 부르는 기녀의 노
래가 들려온다.

韋莊　위장(唐　836~910)

金陵圖 금릉도
금릉 그림

江雨霏霏江草齊	강우비비강초제
六朝如夢鳥空啼	육조여몽조공제
無情最是臺城柳	무정최시대성류
依舊煙籠十里堤	의구연롱십리제

강가에 부슬부슬 비 내리니 풀 잘 자라고
육조는 꿈인 듯 새들만 부질없이 지저귄다
무정하기 으뜸인 것은 성터의 버들이니
예전처럼 안개에 쌓여 십리 강둑에 늘어섰네

金陵: 위진남북조시대의 도성인 현 강소성 남경시.
六朝: 장강 남쪽의 여섯 왕조(吳, 東晉, 宋, 齊, 梁,
陳)로 모두 금릉을 도읍으로 삼음.
煙籠: 안개가 에워싸고 있음.

금릉의 풍경을 보고 세월의 무상함과 영고성쇠의
덧없음을 읊었다. 강가에 도읍하였다가 패망한 육
조시대의 흔적만 겨우 남아 있는데 아무것도 모르
는 새들만 지저귀고 강둑의 버드나무만 무성하다.

蘇軾 소식(宋 1037~1101)

仲秋月 중추월
추석의 달

暮雲收盡溢淸寒　모운수진일청한
銀漢無聲轉玉盤　은한무성전옥반
此生此夜不長好　차생차야불장호
明月明年何處看　명월명년하처간

저녁 구름 걷히니 맑고 서늘한 기운 넘치고
은하수 소리 없이 옥쟁반 같은 달속에 구르네
내 생애 오늘 같은 밤 늘 있는 것 아니니
저 밝은 달 내년에는 어디서 볼까

銀漢: 은하수.
玉盤: 옥쟁반.
此生此夜: 내 생애 오늘 밤.

옥쟁반 같이 둥근 보름달은 소리 없이 은하수를
지나간다. 내 인생 길지 않음을 한탄하며 '명월
아 내년에는 어디서 너를 만날까?' 라고 물어 보
지만 좌천과 유배로 세상을 떠도는 東坡에게는 대
답할 수가 없다.

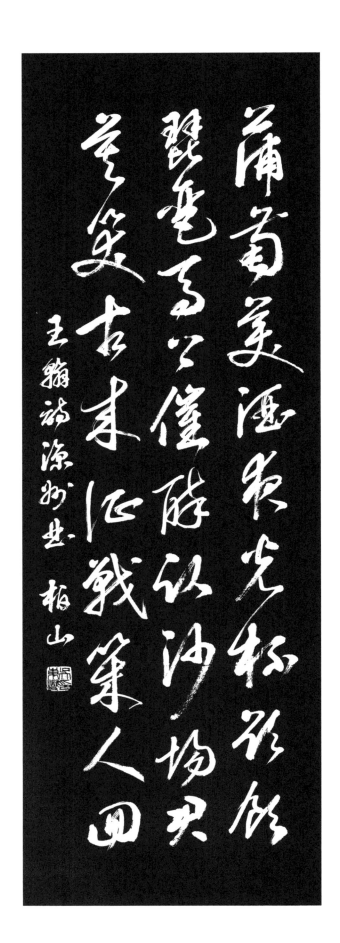

王翰 왕한(唐 생몰미상, 710 진사급제)

凉州曲 양주곡
양주의 노래

葡萄美酒夜光杯　포도미주야광배
欲飲琵琶馬上催　욕음비파마상최
醉臥沙場君莫笑　취와사장군막소
古來征戰幾人回　고래정전기인회

맛난 포도주 야광 술잔에 부어
막 마시려니 말 위에서 비파소리 재촉하네
모래밭에 술 취해 쓸어져도 그대 비웃지 마라
예로부터 전장에서 몇이나 돌아왔나

夜光杯: 밤에도 빛이 나는 술잔.
周代 서역에서 바쳤다는 白玉 술잔.
沙場: 모래사장으로 흔히 전쟁터를 가리킴.
征戰: 멀리 출정하여 적과 싸움.

전장에서 잠시나마 죽음의 공포를 잊으려고 병사
들이 술판을 벌이는데 좋은 술에 비파 연주까지
더해져 주흥은 점점 무르익는다. 내가 취해 쓰러
진다 해도 비웃지 마라. 전장에서 돌아온 자 몇이
나 있더냐.

李益 이익(唐 748~829)

夜上受降城聞笛 야상수항성문적
밤에 수항성에 올라 피리 소리 들으며

回樂峰前沙似雪　회락봉전사사설
受降城外月如霜　수항성외월여상
不知何處吹蘆管　부지하처취로관
一夜征人盡望鄕　일야정인진망향

회락봉 앞 모래밭은 눈처럼 희고
수항성 밖 달빛은 서리 같다
어디선가 들려오는 갈대 피리소리
병사들 모두 밤새 고향 생각하네

受降城: 현 寧夏省 위구르(回族)자치구
靈武縣에 있는 城.
回樂峰: 현 영무현 서남쪽에 있는 산봉우리.
征人: 戍樓를 지키는 변새의 군졸.

수항성 수루에서 바라보는 모래밭과 달빛은 희고 차가워 변경의 외로움을 더해준다. 누가 부는 피리소리인지 이 밤에 가득 울려 퍼지니 병사들 모두 밤새 고향생각에 잠겨버린다.

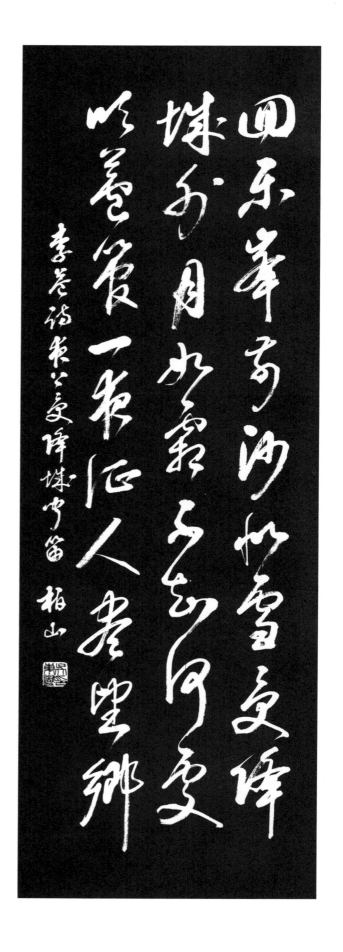

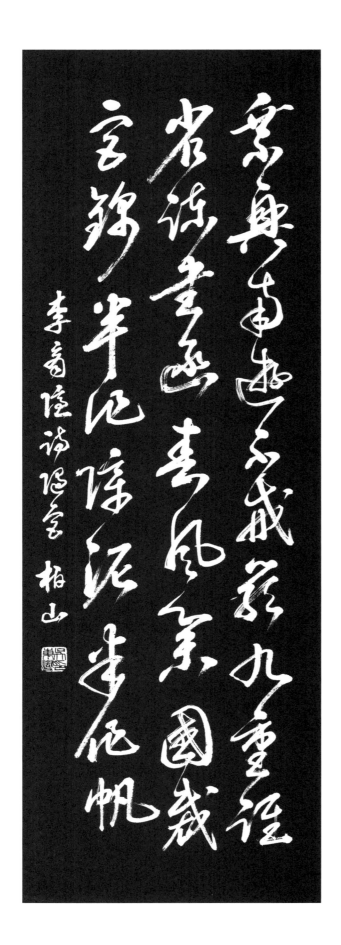

李商隱 　이상은(唐 813~858)

隋宮 수궁
수나라 궁궐

乘興南遊不戒嚴　승흥남유불계엄
九重誰省諫書函　구중수성간서함
春風擧國裁宮錦　춘풍거국재궁금
半作障泥半作帆　반작장니반작범

임금 수레 강남에 노닐어도 경계 엄하지 않으니
구중궁궐에 누가 있어 상소문을 살필까
봄철 온 나라가 궁중에서 쓸 비단을 마름질해
절반은 말다래로 절반은 비단 돛을 만든다네

隋宮: 수나라 궁전. 수양제가 현 강소성 양주시인
江都에 지은 行宮.
乘興: 일시적 興에 따라 마음대로 행동하는 것.
障泥: 말안장 양쪽에 드리워져 진흙 막는 도구.
말다래.

상소를 올려 충간하는 신하를 살해하고, 봄철 농
번기에 황제의 南遊를 준비하는 온 나라 백성들은
隋 煬帝의 폭정 속에 말안장, 비단 돛을 만든다.
조정의 일을 제대로 돌보지 않는 부패한 정치를
풍자한다.

杜牧 두목(唐 803~852)

赤壁 적벽
적벽 전장에서

折戟沈沙鐵未銷	절극침사철미소
自將磨洗認前朝	자장마세인전조
東風不與周郎便	동풍불여주랑편
銅雀春深銷二喬	동작춘심소이교

모래 속에 묻힌 부러진 창 아직 삭지 않아
혼자 들고 닦아보니 삼국시대 유물이네
동풍이 周瑜 편을 들지 않았다면
동작대 봄이 깊어 二喬가 갇혔으리라

赤壁: 삼국시대 吳 周瑜가 조조 군사를 격파한
적벽대전의 현장.
東風: 제갈량이 제사를 지내며 빌었다는
동풍을 뜻함.
周郎: 吳 周瑜.
二喬: 喬公의 두 딸 大喬(손권의 형 손책의 아내)
와 小喬(주유의 아내).

적벽의 일전에서 조조의 군사가 패한 것은 주유가
동풍의 도움을 받아서 성공한 것이다. 만약 동풍
이 불지 않았더라면 東吳의 절세미인 二喬는 曹操
의 포로로 잡혀가서 봄 깊은 동작대에 갇혔으리라.

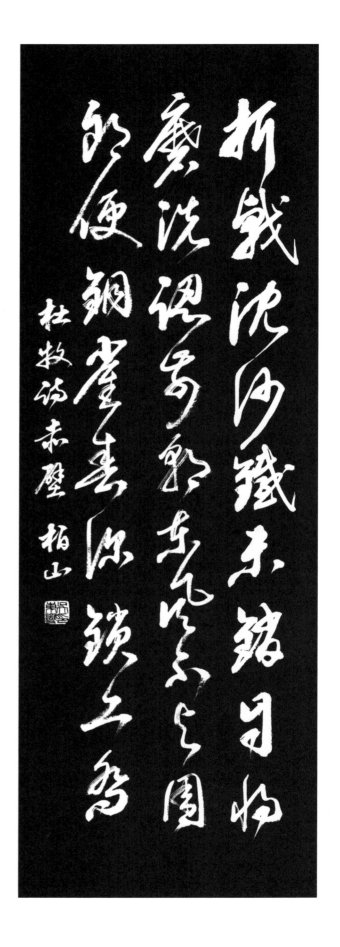

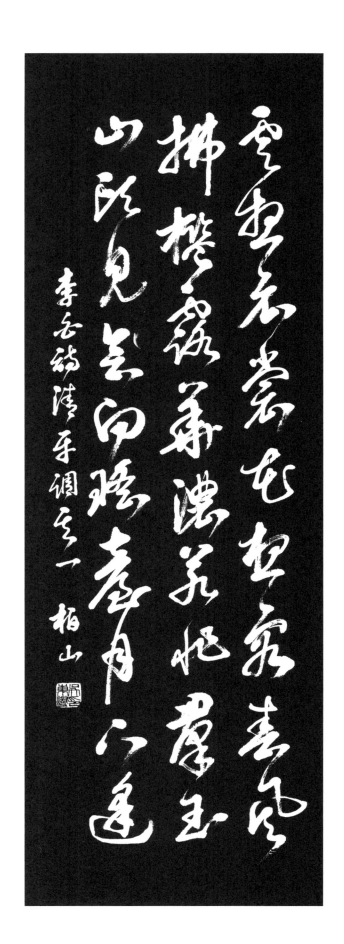

李白　이백(唐　701~762)

清平調其一 청평조기일
청평조 첫 번째 시

雲想衣裳花想容　운상의상화상용
春風拂檻露華濃　춘풍불함로화농
若非群玉山頭見　야비군옥산두견
會向瑤臺月下逢　회향요대월하봉

구름 같은 옷차림 꽃 같은 얼굴
봄바람 난간에 스치고 이슬 내려 촉촉하네
만약 群玉山 꼭대기에서 보지 못한다면
瑤臺 달빛 아래에서 만나리라

淸平調: 唐 玄宗이 양귀비와 모란꽃 구경하며 이
백에게 짓게 한 노래.
群玉山: 西王母가 거처한다는 전설이 산.
瑤臺: 옥으로 만든 누대로 서왕모를 비롯한 신녀
들의 거처궁전.

양귀비가 입은 치마저고리는 구름처럼 아름답고
얼굴은 모란꽃처럼 고운데 봄바람 같은 聖恩을 입
으니 이슬처럼 요염해진다. 서왕모가 산다는 군옥
산에서 그녀를 보지 못한다면 요대의 달빛 아래에
서 만나리라.

李白 이백(唐 701~762)

淸平調其二 청평조기이
청평조 두 번째 시

一枝紅艶露凝香　일지홍염로응향
雲雨巫山枉斷腸　운우무산왕단장
借問漢宮誰得似　차문한궁수득사
可憐飛燕倚新妝　가련비연의신장

붉고 고운 꽃가지 향기 어린 이슬
무산의 운우지정 공연히 애만 끊었구나
묻노니 漢宮에 양귀비 같은 이 누가 있을까
아름다운 飛燕도 새로 단장해야 하리라

一枝紅艶: 양귀비를 모란꽃에 비유.
雲雨巫山: 楚 懷王이 무산의 신녀와 만나 사랑을
나누었다는 고사. 雲雨는 신녀가 아침엔 구름이
되고 저녁에는 비가 된다고 자기를 소개한 데서
유래하여 남녀 간의 교합을 의미.

楚 懷王은 꿈속에서 만났던 신녀와 만나기를 원하
여 애간장을 태웠다. 양귀비 같은 절세미인이 漢
궁실에는 누가 있겠는가. 成帝의 총애를 받던 趙
飛燕도 양귀비에 견주려면 새로 화장을 해야 할
것이다.

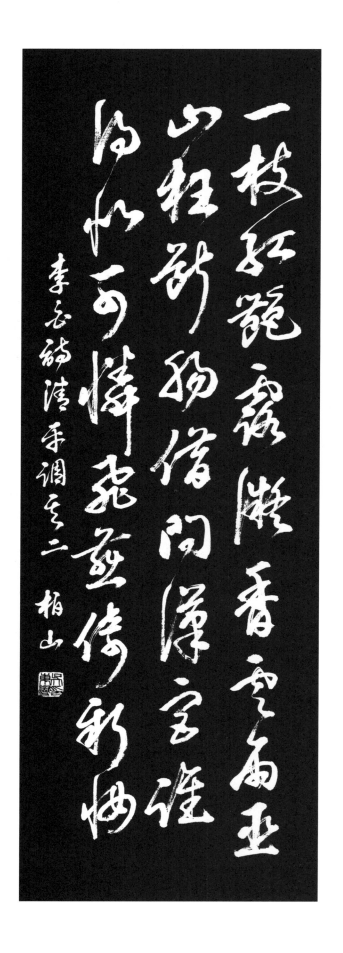

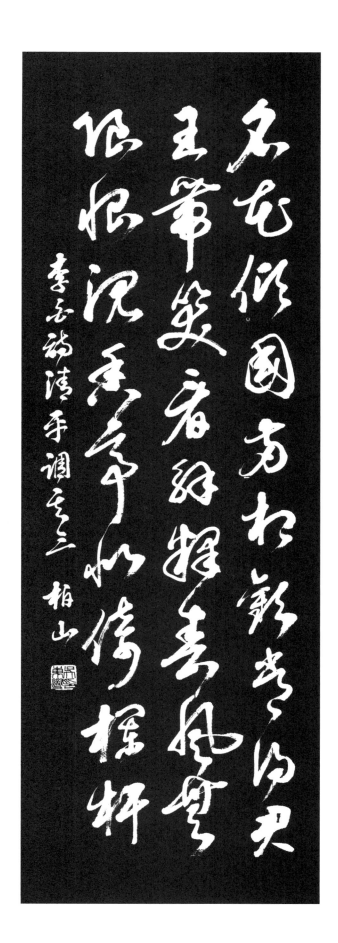

李白 이백(唐 701~762)

清平調其三 청평조기삼
청평조 세 번째 시

名花傾國兩相歡　명화경국량상환
常得君王帶笑看　상득군왕대소간
解釋春風無限恨　해석춘풍무한한
沈香亭北倚欄杆　침향정북의란간

모란과 경국지색 둘 다 서로 좋아하니
군왕은 늘 웃음 지으며 바라본다네
봄바람으로 생긴 수많은 한을 풀어주니
침향정 북쪽 난간에 기대어 있네

名花傾國: 모란꽃과 양귀비. 傾國은 절세미인인
경국지색.
沈香亭: 장안의 興慶宮에 있던 정자. 현종은 이곳
에 모란을 심도록 하고 양귀비와 함께 감상하다가
李白을 불러 시를 짓게 함.

모란꽃과 경국지색 양귀비는 서로 좋아할 만큼 둘
다 빼어나게 아름다우니 현종은 침향정 북쪽 난간
에 기대어 하염없이 이들을 바라보면서 천하를 다
스리며 생긴 수많은 恨들을 풀어버린다.

王昌齡 왕창령(唐 698?~756)

從軍行其五 종군행기오
종군의 노래

大漠風塵日色昏　대막풍진일색혼
紅旗半卷出轅門　홍기반권출원문
前軍夜戰洮河北　전군야전조하북
已報生擒吐谷渾　이보생금토욕혼

사막에 먼지바람 일자 하늘이 어둑어둑
붉은 깃발 반쯤 걷어 진영 밖으로 나가네
전군이 야간전투를 수행한 조하 북쪽에서
이미 토욕혼 병사들을 생포했다고 전해오네

轅門: 軍營의 문. 군문.
洮河: 甘肅省 서남부에 소재.
谷: 골 곡. 나라이름 욕.
吐谷渾: 토욕혼. 선비족이 세운 나라.
현 청해 북부, 신장 동남부 소재.

악부의 제목으로 전쟁에 나가는 병사의 심정을 민
요체로 노래한 것이다. 사막의 황량한 벌판에서
날이 저물 즈음에 이제 전투하러 군영 문을 나서
는데 반갑게도 어제 전투에서 적군을 생포했다는
소식이 전해진다.

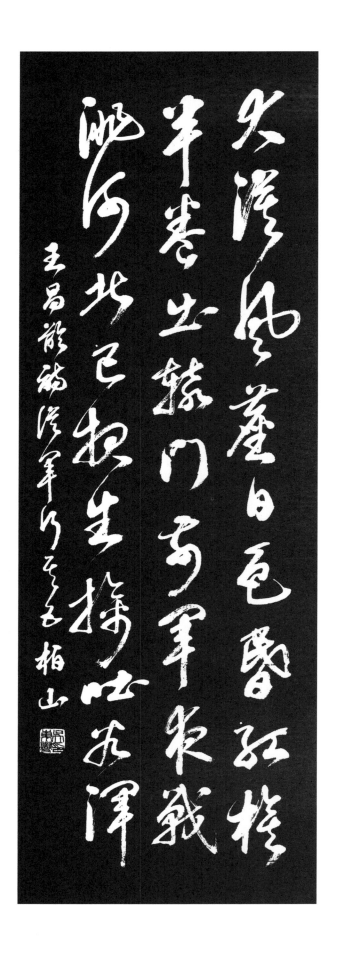

초서한시칠언

學問
修身

白居易 백거이(唐 772~846)

同李十一醉憶元九 동이십일취억원구
李씨 집 열한 번째 아들과 함께 취하여
元九를 생각하다

花時同醉破春愁　화시동 취파춘수
醉折花枝作酒籌　취절화지작주주
忽憶故人天際去　홀억고인천제거
計程今日到梁州　계정금일도양주

꽃피는 시절 봄 시름 잊으려 함께 술 마시며
취하자 꽃가지 꺾어 술잔 셈 삼았는데
홀연 먼 길 떠난 친구가 생각나서
오늘은 양주에 갔을까 길을 헤아려 보노라

酒籌: 술잔을 세는 숫가지.
籌: 算가지 주.
天際: 하늘 끝 먼 곳.
計程: 여정을 헤아림.
梁州: 陝西省 남쪽에 있음.

친우 元稹이 지방으로 좌천되어 떠난 어느 봄날,
백락천은 봄을 맞이해도 즐거울 수가 없었다. 이
별의 시름을 잊기 위해 李建과 산가지를 놓으며
술에 취하지만 꽃가지로 떠난 벗의 여정을 헤아렸
던 것이다.

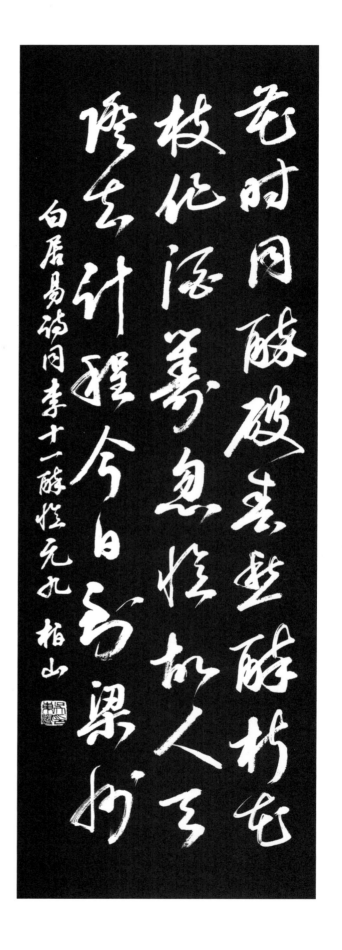

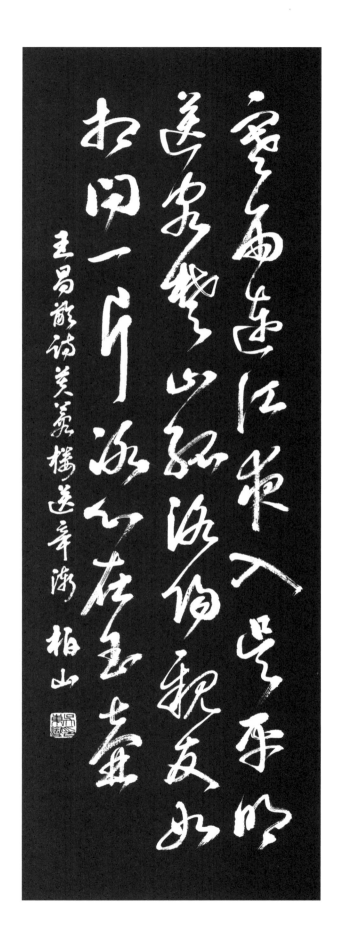

王昌齡　왕창령(唐　689?~756)

芙蓉樓送辛漸 부용루송신점
부용루에서 辛漸을 보내며

寒雨連江夜入吳　한우연강야입오
平明送客楚山孤　평명송객초산고
洛陽親友如相問　낙양친우여상문
一片氷心在玉壺　일편빙심재옥호

찬비 내리는 밤에 강 따라 吳 땅에 들어와
새벽에 벗을 보내니 楚山도 외롭구나
낙양의 친구들 내 안부 묻거든
한 조각 얼음 같은 마음 玉壺에 있다 말해주오

芙蓉樓送辛漸: 부용루는 江蘇 鎭江市에 있던 누각.
辛漸은 시인의 詩友.
平明: 날 샐 무렵. 새벽.
如: 만약 ~한다면.
氷心: 얼음처럼 맑고 깨끗한 마음.
楚山: 吳와 楚가 차지했던 鎭江일대.

날이 밝자 낙양으로 가는 벗을 전송하기 위하여
부용루에 올라 멀리 초산의 산야를 바라보니 외로
움에 시름겹다. 낙양의 친구를 만나거든 결코 시
류에 휩싸이지 않고 지조를 지키고 있다고 전해주
게.

賀知章 하지장(唐 659~744)

回鄕偶書 회향우서
고향에 돌아와 쓰다

少小離家老大回　소소리가로대회
鄕音無改鬢毛衰　향음무개빈모쇠
兒童相見不相識　아동상견불상식
笑問客從何處來　소문객종하처래

어려서 집 떠난 뒤 늙어서 돌아오니
고향 말씨 여전한데 귀밑머리 희어졌네
아이들은 마주봐도 알아보지 못하고
손님은 어디서 왔는지 웃으며 물어보네

少小離家: 하지장이 고향을 떠나 37세에
진사급제하고, 86세에 관직 마치고 귀향함.
鬢毛衰: 귀밑머리가 하얗게 성글어졌다는 뜻.

고향을 떠난 지 50년 만에 돌아와 보니 말씨는 그
대로 살아있는데 내 귀밑머리만 세어버렸고, 나를
알아보지 못하는 아이들은 나그네인 양 어디서 왔
는지 물어보는데 고향 떠난 지 오래되었음을 알
수 있다.

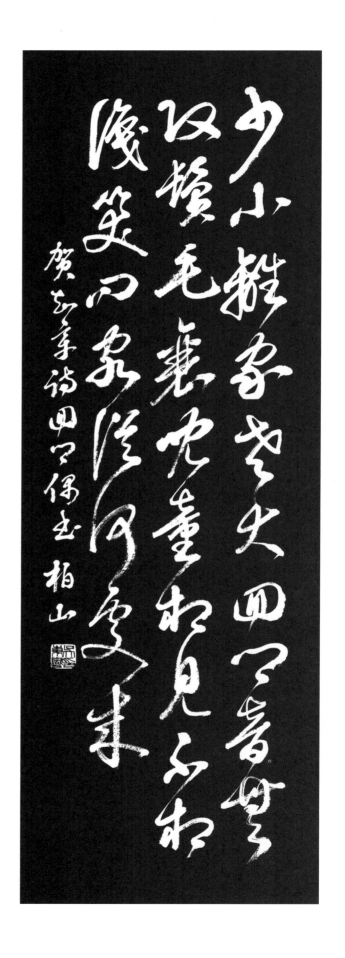

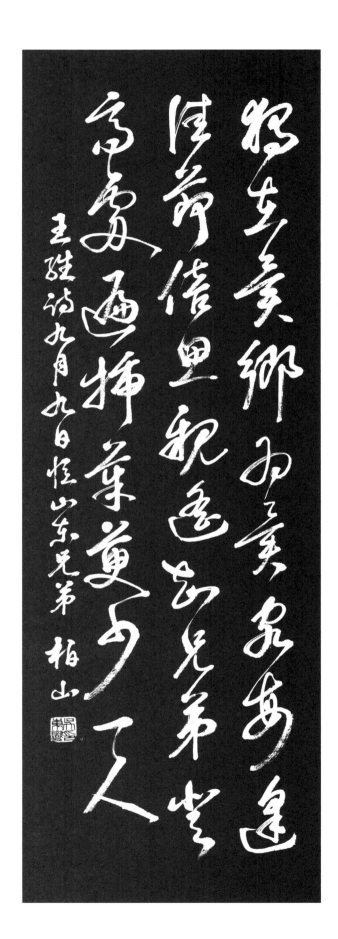

王維　왕유(唐　701~761)

九月九日憶山東兄弟 사시음
구월구일억산동형제

獨在異鄉爲異客　독재이향위이객
每逢佳節倍思親　매봉가절배사친
遙知兄弟登高處　요지형제등고처
遍揷茱萸少一人　편삽수유소일인

홀로 타향에서 이방인으로 지내니
명절 때마다 친척 생각 배가 되네
먼 데서도 알겠는데 형제들 높은 곳에 올라서
수유열매 머리에 꽂을 때 한 사람이 빠졌음을

揷茱萸: 구월 구일이 되면 수유의 氣가 성하고
색이 붉게 무르익어 이것을 꺾어 머리에 꽂으면
악기를 물리치고 추위를 이기게 한다고 함.
少一人: 시인 자신이 빠져 있다는 뜻.

객지에서 나그네가 되어 명절이 되면 친지들이 생
각나 더욱 그리워지는데 오늘 중양절은 우리 형제
들 모두 높은 언덕에 올라 머리에 수유꽃 꽂고 즐
겁게 보낼 텐데 내 혼자 빠져 있어 고향생각 더욱
그립다.

張繼　장계(唐　생몰미상, 753 진사)

楓橋夜泊 楓橋夜泊
밤에 풍교에 정박하다

月落烏啼霜滿天　월락오제상만천
江楓漁火對愁眠　강풍어화대수면
姑蘇城外寒山寺　고소성외한산사
夜半鐘聲到客船　야반종성도객선

달 지고 까마귀 우는 서리 가득 내리는 밤
강 단풍 어선등불 보며 시름겨워 잠 못 이루네
고소성 밖 한산사에서 울리는
한밤의 종소리가 객선에 들려오네

楓橋: 현 강소성 소주시 閶門 밖에 있는 석교.
姑蘇城: 蘇州의 옛 이름.
소주 서남쪽에 姑蘇山이 있음.
寒山寺: 남북조시대 남조 梁나라 때 세운 사찰.

날이 저물어 풍교에 머물며 수심에 겨워 잠을 이루지 못한다. 달이 진 어두운 밤에 까마귀가 울어대고 온 천지에 서리가 내린 밤, 어선의 등불 외롭고 한 밤에 들려오는 종소리는 나그네의 수심을 더욱 깊게 만든다.

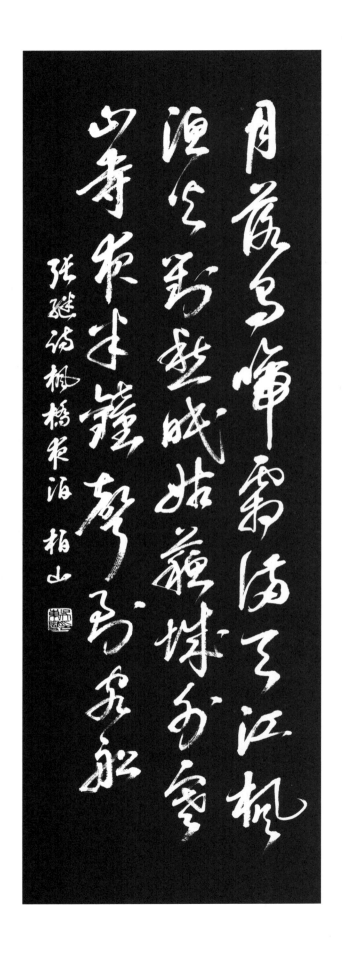

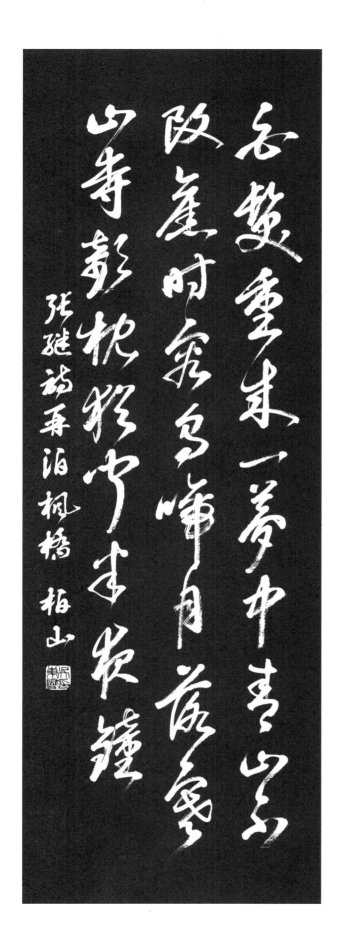

張繼 장계(唐 생몰미상, 753 진사)

再泊楓橋 재박풍교
풍교에 다시 정박하다

白髮重來一夢中　백발중래일몽중
靑山不改舊時容　청산불개구시용
烏啼月落寒山寺　오제월락한산사
欹枕猶聞半夜鐘　의침유문반야종

백발 되어 꿈속 같이 다시 와보니
청산은 변함없이 옛 모습 그대로네
까마귀 울고 달이 지는 한산사
여전히 베갯머리에 야반 종소리 들려오누나

再泊: 다시 와서 배를 대고 머뭄.
白髮重來: 백발이 되어 다시 옴.
舊時: =往時. 옛적.
欹: 의지하다. 기대다.

늙어서 꿈에도 그리던 풍교에 다시 배를 대고 묵
노라니, 청산도 그대로고, 달 지는 밤 까마귀 우는
소리도 그대로고, 베갯머리에 들려오는 한산사 종
소리도 그대론데 이 늙은이 머리칼만 백발로 변해
버렸구려.

雍陶 옹도(唐 805~ ？)

和孫明府懷舊山 화손명부회구산
손명부의 시에 화답하며

五柳先生本在山　　오류선생본재산
偶然爲客落人間　　우연위객락인간
秋來見月多歸思　　추래견월다귀사
自起開籠放白鷴　　자기개롱방백한

오류선생 원래가 산에 살던 은자인데
우연히 속세에서 관직의 몸이 되었다가
가을밤 달을 보고 고향생각 간절하여
저도 모르게 새장 열고 새를 날려 보냈다네

五柳先生: 도연명의 별호.
明府: 縣令에 대한 존칭.
自起: 저절로 마음이 생김.
白鷴: 깃이 희고 배 부분이 검은 꿩과의 새로서
　　　중국남부에 서식.

타지에서 현령 벼슬을 하는 시인의 벗이 관직을
버리고 산림으로 떠나 은둔하고 싶다는 詩에 대하
여 시인의 마음을 도연명에게 기탁하여 답한다.
詩情에 동화된 나머지 새장에 기르던 흰 꿩을 놓
아주었다.

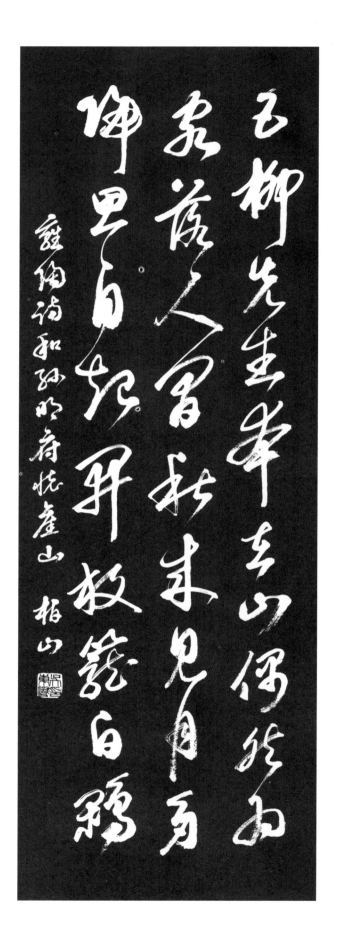

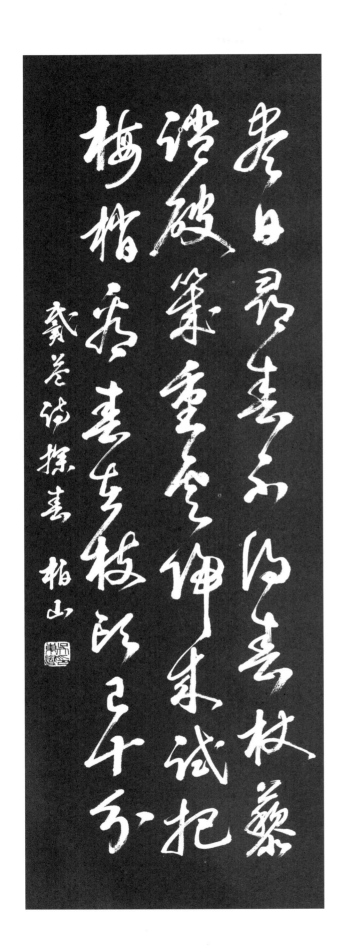

戴益 대익(宋 생몰미상)

探春 탐춘
봄을 찾아서

盡日尋春不得春　진일심춘불득춘
杖藜踏破幾重雲　장려답파기중운
歸來試把梅梢看　귀래시파매초간
春在枝頭已十分　춘재지두이십분

종일 봄을 찾았지만 봄을 찾지 못하고
지팡이 짚고 구름 속을 몇 번이나 헤맸던가
돌아와서 마침 매화나무 가지를 보니
봄은 이미 매화가지 위에 한창이구나

杖藜: 지팡이를 짚다.
幾重雲: 몇 번이나 거듭하여 구름 속을 헤맸나.
十分: 대단히. 충분히.

사람들은 흔히 자기가 원하고 필요로 하는 것이
바로 자기 곁 가까이에 있는 것도 모르고 애써 먼
곳까지 가서 찾으려고 한다. 수도자의 悟道頌이기
도 하여 僧家에서 애송되기도 한다.

白居易 백거이(唐 772~846)

對酒 대주
술을 대하며

蝸牛角上爭何事　와우각상쟁하사
石火光中寄此身　석화광중기차신
隨富隨貧且歡樂　수부수빈차환락
不開口笑是癡人　불개구소시치인

달팽이 뿔처럼 좁은 세상 싸운들 무엇하리
부싯돌 번쩍하듯 잠깐 살다 가는 이 몸
있으면 있는 대로 없으면 없는 대로
즐겁게 살아야지
입 벌려 웃지 못하면 그가 바로 바보일세

蝸牛角上: 달팽이 뿔 위에서 싸운다는 뜻.
石火光中: 부싯돌 부딪칠 때 번쩍하는 불빛. 찰나.
且: 그런대로. ~하면서.

莊子 則陽篇에 달팽이 뿔 위에서 觸氏와 蠻氏가
싸운다는 우화와, 盜跖篇에는 있는 '입 벌려 웃는
다 해도 한 달에 사오일 밖에 안 된다(開口而笑者
一月不過四五日而已).'는 구절을 인용한 것을 보
면 老莊思想의 영향이 엿보인다.

李白 이백(唐 701~762)

山中問答 산중문답
산중에서 문답하기

問余何事棲碧山	문여하사서벽산
笑而不答心自閑	소이부답심자한
桃花流水杳然去	도화유수묘연거
別有天地非人間	별유천지비인간

묻노니 그대는 왜 푸른 산속에 사는가
웃을 뿐 대답 않고 마음은 한가롭네
복사꽃 물에 떠 아득히 흘러가나니
여기는 별천지 인간 세상 아니라네

余: '나'라는 말이며 자문자답 형식으로 의미를
파악하면 이해가 쉽다.
棲碧山: 푸른 산에 살다. 조용한 산 속에 살다.
棲=栖 깃들 서. 상 서.
杳然: 아득하고 가물가물한 모양.
杳: 아득할 묘.

번거로운 속세를 벗어나 한가롭게 자유를 누리며
살고 싶은 신선사상과 이상세계를 문답형식으로
보여준다. '복사꽃'과 '별천지'를 등장시켜 세속과
단절하고 자유분방하고 낭만적인 삶의 모습을 그
리고 있다.

魏野 위야(北宋 960~1019)

尋隱者不遇 심은자불우
隱者를 만지 못하고

尋眞悞入蓬萊島　심진오입봉래도
香風不動松花老　향풍부동송화노
探芝何處未歸來　채지하처미귀래
白雲滿地無人掃　백운만지무인소

신선 찾다 잘못하여 봉래도에 들었더니
향바람 안 불어도 松花 가루 날리네
어디서 芝草 캐는지 돌아오지 않는고
흰 구름 땅에 가득해도 쓰는 사람 없구나

探芝: 芝草를 캐다.
芝草: 버섯의 일종으로 불로장생의 영약.
尋眞: 眞人(仙人)을 찾아감. 悞=誤.
蓬萊島: 발해에 있다는 삼신산 중의 하나.
(方丈山 瀛州山 蓬萊山)

隱者(眞人)을 찾아가다가 길을 잘못 들어 봉래산
에 들어가게 되었다. 漢 무제와 秦 시황제가 불로
장생약을 구하려고 찾아갔던 곳. 바람 없어 향기
만 풍기는데 계곡에는 송화 가루와 구름만 가득할
뿐 아무도 없다.

顔眞卿 　안진경(唐　709~785)

勸學 권학
배움을 권장하다

三更燈火五更鷄　삼경등화오경계
正是男兒讀書時　정시남아독서시
黑髮不知勤學早　흑발부지근학조
白首方悔讀書遲　백수방회독서지

三更에 등 밝히고 五更에 닭 울 때까지
이 시간이 男兒가 공부하기 좋은 시간
소년시절 부지런히 배울 줄 모른다면
노인 되어 비로소 늦은 공부 후회하리라

三更: 밤 11시~1시.
五更鷄: 오경(밤 3시~5시)에 닭 우는 소리.
黑髮: 머리가 검을 때. 소년.
白首: 머리가 흴 때. 노인.

안진경은 남조 이래 유행한 왕희지의 전아한 서체
의 흐름에 대하여 반기를 들어 중후하고 남성적인
균제미를 발휘하여 당 이후 중국서법을 지배하였
다. 늙어 후회하지 말고 젊을 때 부지런히 밤새워
공부하라고 권한다.

陸游　육유(南宋　1125~1210)

冬夜讀書示子聿 동야독서시자율
겨울밤 공부중 子聿을 가르치며

古人學問無遺力　고인학문무유력
少壯工夫老始成　소장공부노시성
紙上得來終覺淺　지상득래종각천
絕知此事要躬行　절지차사요궁행

옛사람들 학문함에 노력을 아끼지 않았고
젊을 때부터 공부하여 늙어서야 이루나니
책에서 얻은 지식 결국 깊지 못하여
사물을 제대로 알려면 몸소 실천해야지

遺力: =餘力. 紙上得來: 서책에서 얻은 지식.
絕知此事: 사물의 내막을 소상히 알다.
躬行: 몸소 실천하다.

겨울밤에 공부하다가 곁에 있는 아들 子聿에게 타이른다. 옛날 선비들은 어릴 때부터 열심히 공부하여 늙어서야 비로소 학문을 이루었느니라. 책에서 얻은 지식들은 깊지 못하니 몸소 실천하여야 터득할 수 있느니라.

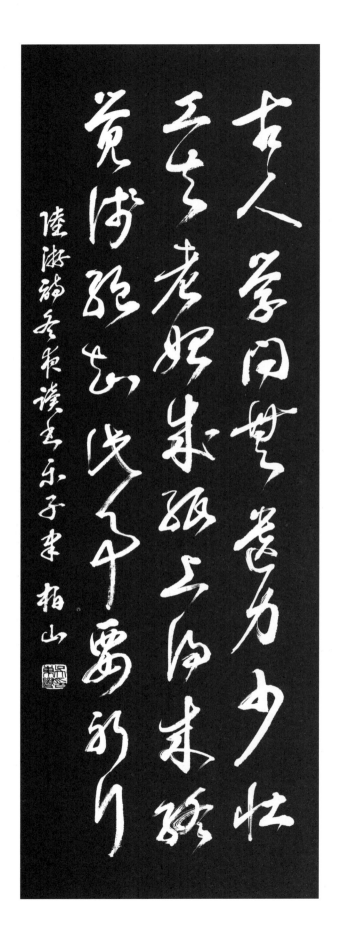

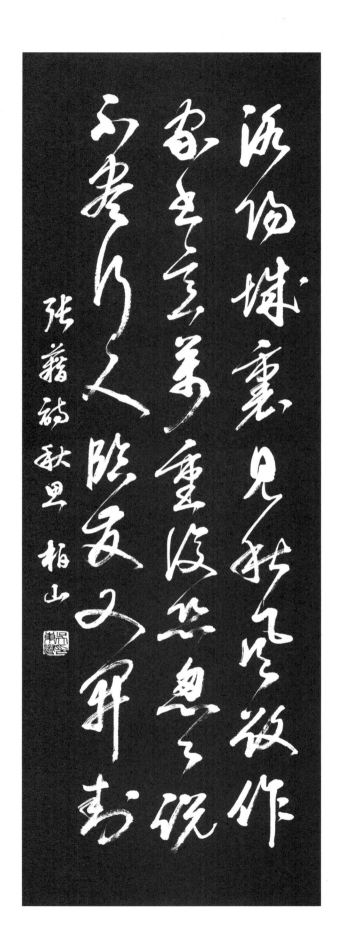

張籍 장적(唐 767~830)

秋思 추야
가을을 생각하며

洛陽城裏見秋風　　낙양성리견추풍
欲作家書意萬重　　욕작가서의만중
復恐忽忽說不盡　　부공총총설부진
行人臨發又開封　　행인임발우개봉

낙양성에 불어오는 가을바람 맞으며
집으로 편지를 쓰려하니 할 말은 만 가지
바삐 쓰다가 다하지 못한 사연 있을까봐
부치기 앞서 봉한 편지 다시 열어 보네

家書: 집으로 보내는 편지.
說不盡: 사연을 다하지 못함.
臨發: 편지를 부치기 즈음하여.

객지 낙양에서 가을바람이 불어오니 고향생각 간절하여 집으로 보낼 편지를 쓴다. 온갖 생각이 떠올라 빠뜨리지 않으려고 바삐 썼지만 막상 부치려고 하니 행여 못다 한 사연 있을까봐 다시 뜯어 읽어 본다.

戴復古　대복고(南宋　1167~1252?)

論詩十絕其四 논시십절기사
'詩를 論하며' 십절중 네번째

意匠如神變化生　의장여신변화생
筆端有力任縱橫　필단유력임종횡
須教自我胸中出　수교자아흉중출
切忌隨人脚後行　절기수인각후행

시의 구상은 마음속에서 변화가 일어나고
붓끝은 힘차게 종횡으로 내달리며
모름지기 가슴 속에서 우러나와야지
남의 뒤를 따라 하는 건 금할 일이지

神: 정신 마음 생기 귀신.
須教: 모름지기~하게 한다.
切忌: 절대로 기피해야 한다.

詩를 구상할 때는 마음속에서 비범하게 변화를 일
으켜서 붓끝을 종횡으로 힘차게 휘두르며 써야한
다. 詩의 뜻은 모름지기 자신의 가슴속에서 우러
나와야지 남의 것을 모방하는 것은 절대로 금해야
한다.

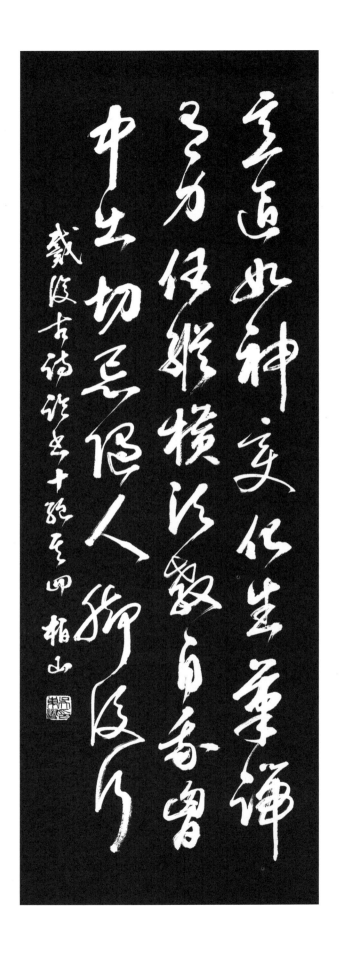

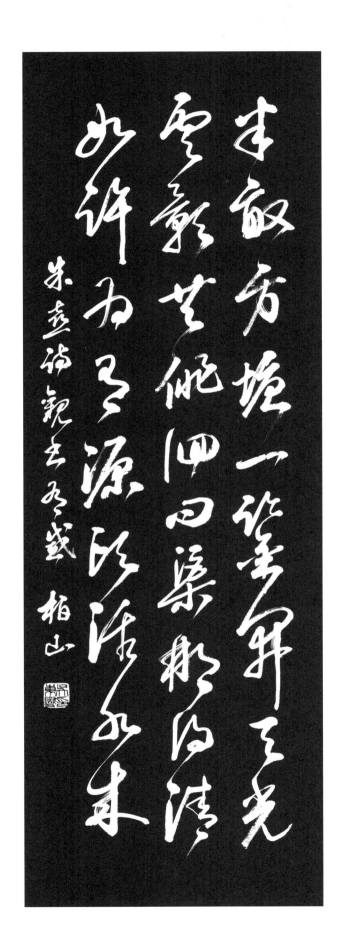

朱熹　주희(宋 1130~1200)

觀書有感 관서유감
책을 읽다가 생각이 나서

半畝方塘一鑑開　반무방당일감개
天光雲影共徘徊　천광운영공배회
問渠那得淸如許　문거나득청여허
爲有源頭活水來　위유원두활수래

밭 가운데 사각 연못 거울처럼 트여서
푸른 하늘 흰 구름 물속에서 배회하네
어쩌면 이토록 맑은지 물어보노니
근원에서 생수가 솟아나기 때문이지

半畝: 밭구렁 가운데.
半: 가운데. 중간
方塘: 사각연못. 정사각형처럼 바르고 단정한
사람 마음.
那得淸如許: 어떻게 이와 같이 맑을 수 있는가.

사각 연못 속에 하늘과 구름이 비치는 것은 물이
맑기 때문이다. 연못에서 새로운 맑은 물이 끊임
없이 솟아나오는 것처럼 평생토록 쉬지 않고 자신
을 수양하며 정진하라고 자연현상에 비유하여 타
이른다.

朱熹 주희(宋 1130~1200)

偶成 우성
우연히 짓다

少年易老學難成　소년이노학난성
一寸光陰不可輕　일촌광음불가경
未覺池塘春草夢　미각지당춘초몽
階前梧葉已秋聲　계전오엽이추성

소년은 쉬이 늙고 학문은 이루기 어렵나니
짧은 시간이라도 가벼이 여기지 말라
못가의 봄풀은 아직 봄철의 꿈에 잠겨 있는데
섬돌 앞 오동나무에는 벌써 잎 지는 소리가 들린다

光陰: 세월. 시간.
春草夢: 봄에 돋아난 봄풀이
봄의 아름다움에 도취해 있음.
已秋聲: 이미 가을이 되어 잎 떨어지는 소리가 들림.

못가에 돋아난 봄풀이 봄꿈에 잠겨 깨어나지도 않
았는데 고개를 들어 뜰 앞의 오동나무를 보니 벌써
오동잎이 떨어지고 있지 않은가. 세월은 이렇게 빨
리 지나가는 것이니 짧은 시간인들 어찌 가벼이 여
길 것인가.

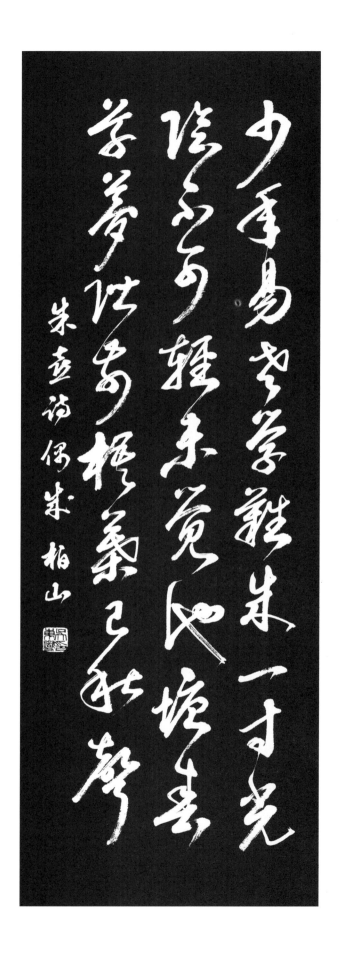

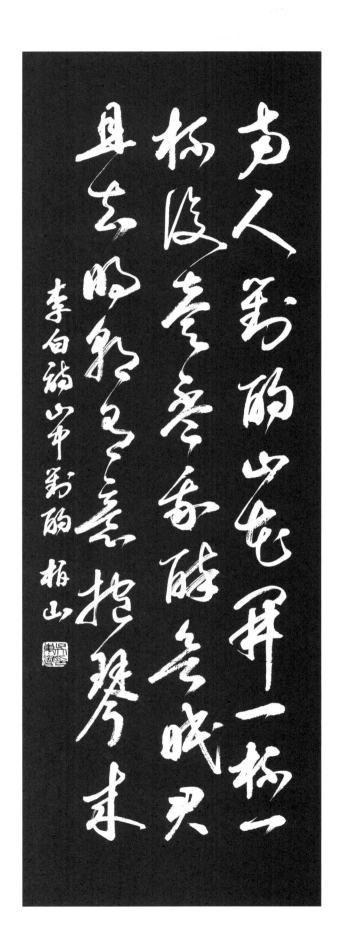

李白　이백(唐　701~762)

山中對酌 산중대작
산중에서　對酌하다

兩人對酌山花開　　양인대작산화개
一杯一杯復一杯　　일배일배부일배
我醉欲眠君且去　　아취욕면군차거
明朝有意抱琴來　　명조유의포금래

둘이 앉아 대작하는데 山花가 만개하여
한 잔 한 잔 또 한 잔 주고 받는다
나는 취해 자고 싶으니 그대 일단 돌아가게
내일 아침 술 생각나거든 거문고 안고 다시 오게나

有意; 술을 마시며 즐기려는 생각.
且去: 일단 돌아가 주게. 且: 잠시, 일단.
我醉欲眠: 나는 취하여 잠을 자고 싶으니.

속세를 떠나 산중에서 은거하는 은자를 찾아 온 幽人과 대작하다가 취한 뒤에 客을 사절하는 장면이다. '한 잔, 한 잔, 또 한 잔'이라는 평범한 일상의 언어로도 대단한 詩가 될 수 있다는 것을 보여준다.

張旭　장욱(唐　675?~750?)

山行留客 산행유객
산길가는 나그네

山光物態弄春輝　산광물태농춘휘
莫爲輕陰便擬歸　막위경음편의귀
縱使淸明無雨色　종사청명무우색
入雲深處亦霑依　입운심처역점의

산색과 만물 자태 봄빛을 희롱하는데
가벼운 구름 때문에 개었다고 하지마오
비록 갠 날이라 맑고 비 기운 없더라도
구름 깊은 곳에 들면 여전히 옷자락 젖는다오

春輝: 봄빛.
輕陰便擬歸: 가벼운 먹구름 다시 개인다는 뜻.
縱使: 성령. 가령.

어느 봄날 만물이 봄의 색깔로 무르익고 산색 또
한 봄빛이 젖어있어 산행을 하기로 하였다. 약간
어둑어둑한 날이 비 기운이 없어 곧 갠다고 생각
하면 안 된다. 구름 깊은 산속을 걸으면 역시 옷자
락이 젖는다.

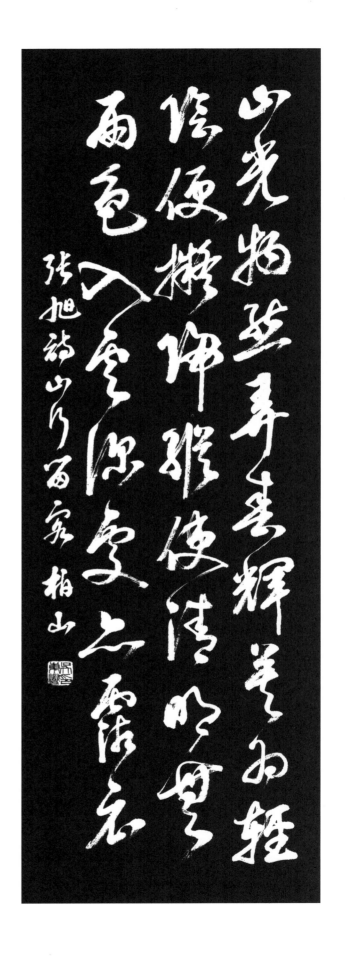

초서한시칠언

風流隱居

杜牧 두목(唐 803~852)

清明 청명
청명절

清明時節雨紛紛　　청명시절우분분
路上行人欲斷魂　　노상행인욕단혼
借問酒家何處有　　차문주가하처유
牧童遙指杏花村　　목동요지행화촌

부슬부슬 내리는 청명절의 비
길가는 나그네 마음을 애타게 하네
주막집 어디에 있는지 물어보니
멀리 살구꽃 핀 마을을 가리켜 주네

清明節: 24절기 중 하나. 동지 후 108일, 음 2월
仲春과 3월 季春 사이. 양력 4월 5일 전후.
斷魂: 넋이 끊길 정도로 애통함.
杏花村: 「潛確類書」에 池州府 秀山門 밖에 있다고
함.

길 떠나는 나그네 그렇지 않아도 신세가 처량한데
비까지 내리니 어디로 가야할지 애가 탄다. 주막
을 찾아가서 한 잔 술로 나그네 시름을 달래볼까
하는데 살구나무, 버드나무 우거진 나루터 주막집
을 가리켜 준다.

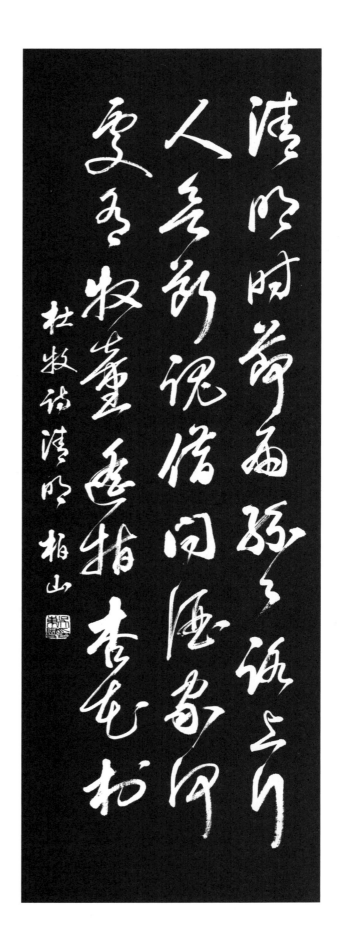

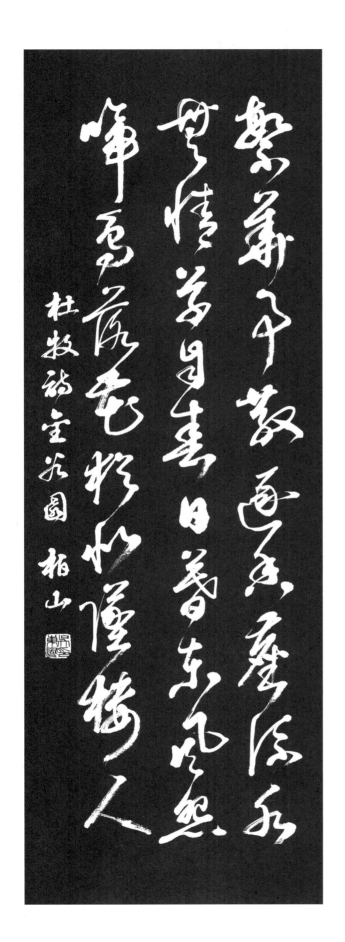

杜牧 두목(唐 803~852)

金谷園 금곡원
금곡원에서

繁華事散逐香塵 번화사산축향진
流水無情草自春 유수무정초자춘
日暮東風怨啼鳥 일모동풍원제조
落花猶似墜樓人 낙화유사추루인

화려했던 지난날 향 가루처럼 사라지고
유수는 무정하고 봄은 절로 오네
해질녘 봄바람에 새들 슬피 울고
낙화는 마치 누대에서 떨어지는 사람 같구나

金谷園: 晉代 石崇의 別墅.
繁華事: 석숭이 금곡원에서 누린 부귀와 사치.
香塵: 석숭이 사용한 향 가루.
墜樓人: 석숭의 애첩 綠珠가 주인의 죄를 갚기
위해 금곡원 누대에서 투신함.

금곡원 주인 석숭은 한 때 부귀와 영화를 누렸지
만 결국 이로 인하여 파멸하고 마니 인생은 유한
하고 무상하다. 해질녘 춘풍에 들려오는 새소리는
원한에 맺힌듯, 꽃잎은 누대에서 몸을 던진 녹주
처럼 떨어진다.

李白　이백(唐 701~762)

峨眉山月歌 아미산월가
아미산 달 노래

峨眉山月半輪秋　아미산월반륜추
影入平羌江水流　영입평강강수류
夜發淸溪向三峽　야발청계향삼협
思君不見下渝州　사군불견하투주

가을밤 아미산에 반달이 뜨고
평강강에 달그림자 떠서 흘러가네
밤에 청계를 떠나 삼협 가는길
그대 그리며 못보고 유주로 내려가네

峨眉山: 사천성 成都 서남쪽에 있는 산(3099m)
平羌江: 아미산 북쪽을 지나는 강.
三峽: 장강 상류의 소삼협.
渝州: 지금의 사천성 重慶.

청계에서 배를 타고 삼협으로 가는 길에 아미산을
지나려니 산이 높아 달은 보이지 않고 물에 비친
반월만 보고 유주로 간다. 산과 물의 고장인 촉 지
방의 가을달이 뜬 밤 한 때의 정경이 그려져 있다.

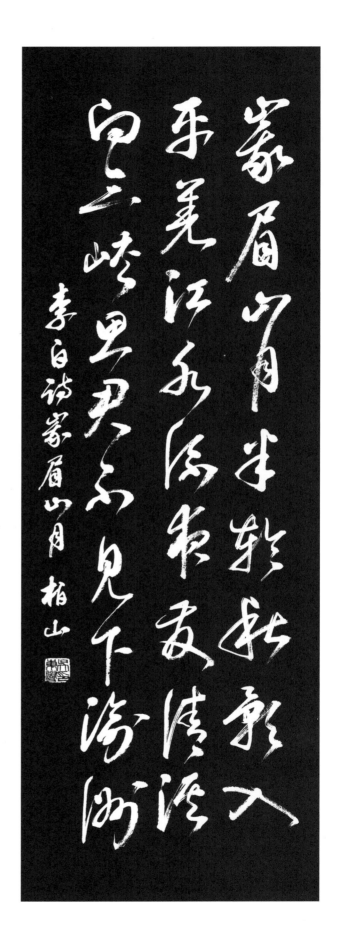

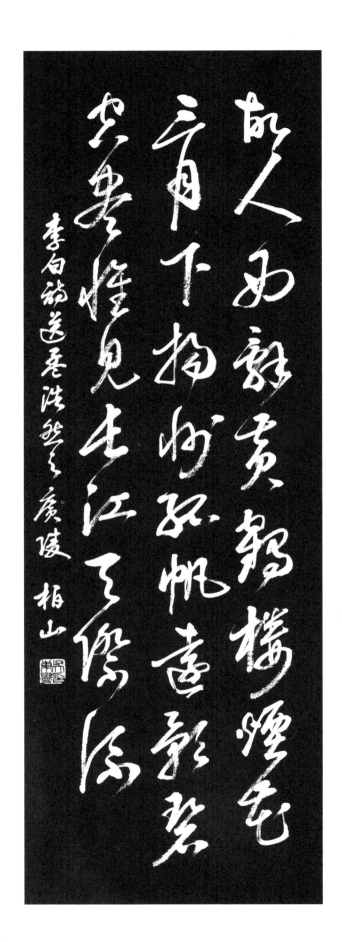

李白　이백(唐　701~762)

送孟浩然之廣陵 송맹호연지광릉
광릉으로 가는 맹호연을 보내며

故人西辭黃鶴樓　고인서사황학루
煙花三月下揚州　연화삼월하양주
孤帆遠影碧空盡　고범원영벽공진
惟見長江天際流　유견장강천제류

친구는 서쪽 황학루를 작별하고
아지랑이 꽃 만발한 3월 양주로 내려가네
외로운 배 멀어져 푸른 하늘로 사라지고
보이는 건 하늘에 맞닿아 흘러가는 장강뿐

廣陵: 현 江蘇省 揚州市. 광릉 서쪽에 황학루가
있음.
故人: 맹호연은 이백 오랜 친구.
煙花: 아지랑이 속에 핀 꽃.

내 친구 맹호연은 황학루에서 작별을 고하고 하늘
거리는 아지랑이 사이로 꽃이 만발한 양주를 향하
여 흐르는 강물을 따라 내려간다. 하염없이 바라
보는 배는 텅 빈 하늘 끝으로 사라지고 장강만 보
인다.

韋應物 위응물(唐 737~792)

滁州西澗 저주서간
저주 서편 시내에서

獨憐幽草澗邊生　독련유초간변생
上有黃鸝深樹鳴　상유황리심수명
春潮帶雨晩來急　춘조대우만래급
野渡無人舟自橫　야도무인주자횡

시냇가에서 그윽이 자란 풀이 유독 사랑스럽고
위에는 깊은 숲에서 꾀꼬리가 운다
비온 뒤 봄물 불어 저녁에 급해지고
인적 없는 나루터에 배만 홀로 매여 있네

滁州: 현 安徽省 滁州市.
西澗: 滁州城 서쪽 시내.
黃鸝: =黃鶯 꾀꼬리의 별칭.
春潮: 봄에 시내물이 불어나는 것.
野渡: 교외 외딴 곳에 있는 나루.

물가 숲속에서 꾀꼬리 소리가 들려오고, 불어난
봄 물결에 비가 내리자 저물녘에 물결이 더욱 세
차게 흐르고, 한적한 교외 나루에는 빈 배만 매여
있다. 생동하는 늦봄의 경치가 한 폭의 그림처럼
그려져 있다.

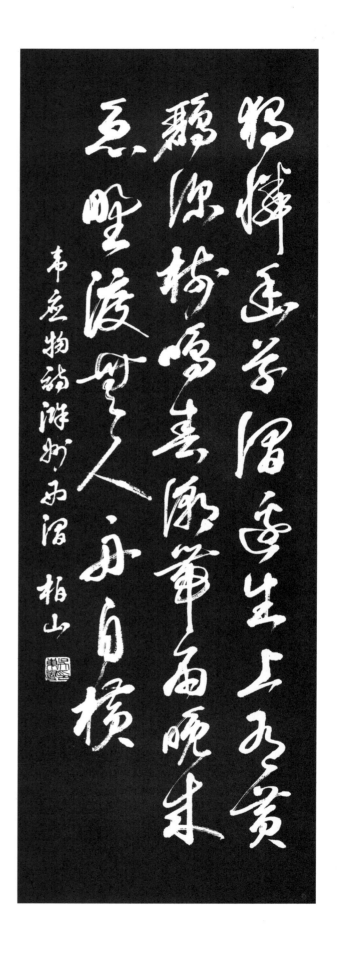

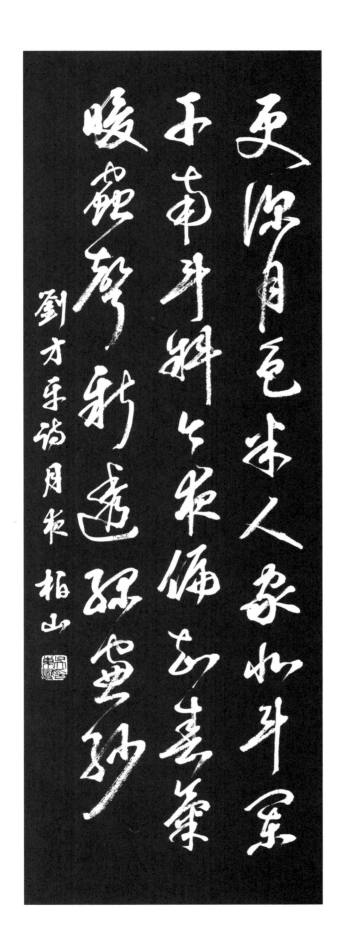

劉方平　유방평(唐 생몰미상. 天寶~大曆)

月夜　월야
달밤

更深月色半人家　경심월색반인가
北斗闌干南斗斜　북두란간남두사
今夜偏知春氣暖　금야편지춘기난
蟲聲新透綠窓紗　충성신투녹창사

깊은 밤 달빛이 人家를 비추는데
북두성은 가로지르고 남두성은 비껴 있네
오늘밤 유난히 봄기운 따뜻하더니
벌레소리 처음으로 비단 창에서 들려오네

更深: 깊은 밤.
更: 밤시간 단위.
闌干: 비스듬히 기울어진 모습을 형용한 말.
綠窓紗: 녹색 비단을 바른 창문.

밤이 깊어 달이 기울어 뜰의 반은 밝고 반은 어둡다. 고개를 들어 하늘을 보니 北斗七星은 이미 가로지르고 南斗六星도 서쪽으로 기운다. 봄기운이 유난히 따뜻하다고 생각하는데 창 넘어 벌레소리 들려온다.

張旭 장욱(唐 생몰미상)

桃花溪 도화계
복사꽃 개울

隱隱飛橋隔野煙　은은비교격야연
石磯西畔問漁船　석기서반문어선
桃花盡日隨流水　도화진일수류수
洞在淸溪何處邊　동재청계하처변

아스라이 높은 다리 들 안개에 가렸는데
물가 바위에서 어부에게 물어 본다
하루 종일 복사꽃 물 따라 흘러오는데
도화원은 맑은 시내 어디쯤에 있나요

桃花溪: 도연명의 무릉도원의 도원동 시내.
장욱은 하지장과 사돈관계이며 둘 다 초서의
대가로서 '賀張'이라 통칭.
石磯: 시냇가에 돌출한 바위.

무릉도원은 삶에 지친 인간들에게 하나의 이상향
으로 존재하는데 이곳 어딘가에서 하루 종일 복사
꽃이 맑은 시냇물을 따라 흘러오는 걸 보면 도화
원이 가까운데, 바위 서쪽 어부에게 도원동이 어
디쯤인지 물어볼까.

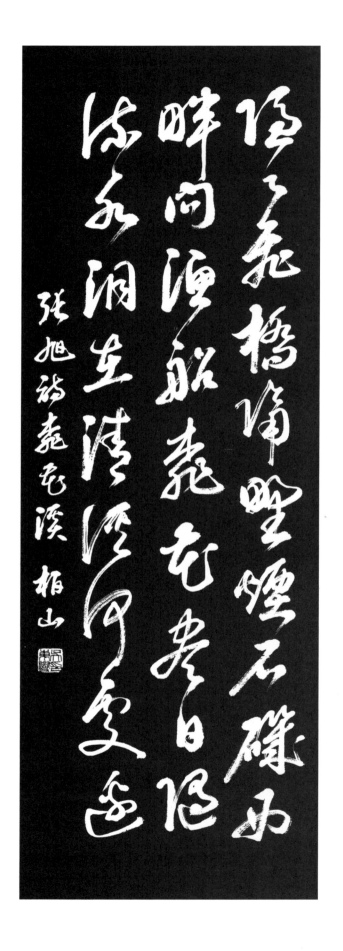

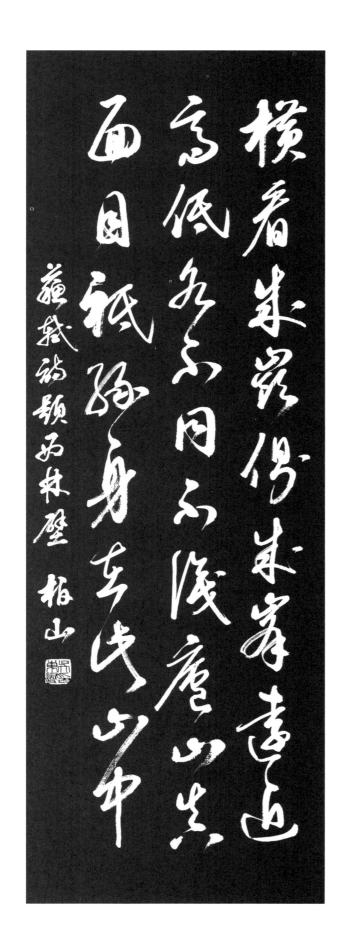

蘇軾　소식(北宋　1037~1101)

題西林壁 제서림벽
서림사 벽에 부쳐

橫看成嶺側成峰　횡간성령측성봉
遠近高低各不同　원근고저각부동
不識廬山眞面目　불식여산진면목
只緣身在此山中　지연신재차산중

가로로 보면 능성이요 세로로 보면 봉우리
원근고저에 따라 모습이 제각각일세
여산의 참 모습을 알지 못하는 것은
단지 이 몸이 이 산 속에 있기 때문이네

西林寺: 江西省 九江縣 廬山에 있는 사찰.
廬山眞面目: 여산 본래의 모습. 참모습을
파악하기 어려움을 의미할 때 자주 쓰는 성어.
只緣: 단지 ~에 연유하여.

여산을 벗어나지 못하니 여산의 진면목을 알 수
없다. 어찌 여산뿐이겠는가. 인생을 살면서 인생
의 진면목을 모르다가 세상을 떠날 때가 되어서
야 겨우 자신의 삶의 모습을 어렴풋이 보게 될 것
이다.

杜牧 두목(唐 803~852)

山行 산행
산길을 가며

遠上寒山石徑斜　원상한산석경사
白雲生處有人家　백운생처유인가
停車坐愛楓林晚　정거좌애풍림만
霜葉紅於二月花　상엽홍어이월화

멀리 가을산의 바위길을 오르는데
흰 구름 깊은 곳에 인가가 보이네
수레를 멈추고 저녁 단풍이 좋아 감상하는데
서리 내린 단풍이 이월 꽃보다 더 붉구나

寒山: 늦 가을의 산.
坐愛: 좋아서. 坐: ~하기 때문에. ~로 인하여.
楓林晚: 해질녘의 단풍.
二月花: 봄에 피는 꽃.

경사진 가을 산길을 오르다가 만난 단풍숲, 석양의 빛을 받아 더욱 붉게 빛나는 데 봄에 피는 꽃보다 더 아름답게 보여 길을 멈춘다. 어쩌면 저 단풍 같은 인생의 황혼은 청춘보다 더 아름답다고 생각하는지 모른다.

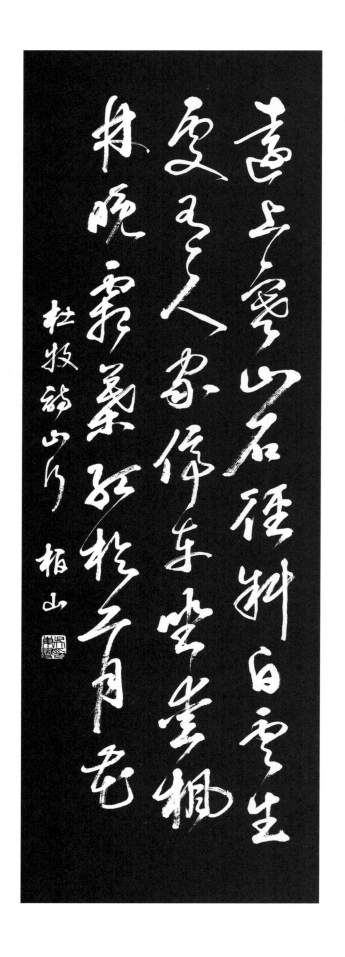

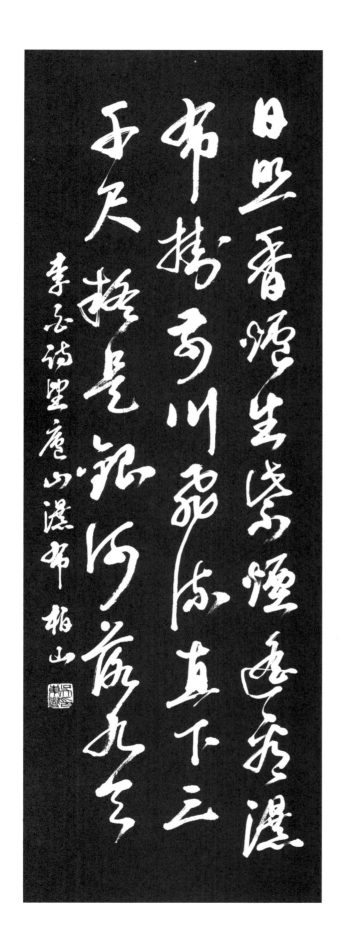

李白　이백(唐　701~762)

望廬山瀑布　망여산폭포
여산폭포를　바라보며

日照香爐生紫煙　일조향로생자연
遙看瀑布掛前川　요간폭포괘전천
飛流直下三千尺　비류직하삼천척
疑是銀河落九天　의시은하락구천

향로봉에 해 비치니 붉은 안개 피어나고
멀리서 폭포를 바라보니 강물을 걸어 놓은 듯
나는 듯 흘러내리는 삼천척의 폭포수
높은 하늘에서 은하수가 쏟아지는 듯

廬山: 江西省 九江縣의 명산
香爐: 여산 북쪽의 산. 산의 운무를 향의 연기와
같다하여 붙인 이름.
九天: 아홉 겹 하늘. 하늘 중 가장 높은 하늘.

여산 향로봉에 있는 폭포가 마치 강물을 매달아
놓은 듯하고, 하늘에서 은하수가 쏟아 떨어지는
듯하다고 하며 폭포의 장엄한 기세를 표현하였는
데 이백의 호탕한 기개가 과장법으로 마음껏 표
방되었다.

李白 이백(唐 701~762)

春夜洛城聞笛 춘야낙성문적
봄밤 낙양에서 옥피리 소리를 들으며

誰家玉笛暗飛聲　수가옥적암비성
散入春風滿洛城　산입춘풍만낙성
此夜曲中聞折柳　차야곡중문절류
何人不起故園情　하인불기고원정

뉘 집에서 들려오는 옥저소리인가
봄바람 타고 낙양성에 퍼져가네
이 밤에 들려오는 曲 중에 이별곡을 듣고서
고향생각 나지 않는 이 누가 있겠나

洛城: 낙양성.
折柳: 折楊柳의 別離曲을 말함.
故園情: 고향을 그리워하는 마음.

누가 부는 옥적 소리인지 사방에 울려 퍼져서 봄
바람 타고 낙양성에 가득한데 오늘 밤 처량하게
들려오는 別離의 「折楊柳」를 들으니 마음이 울적
하여 고향으로 돌아가고 싶은 마음 견딜 수 없다.

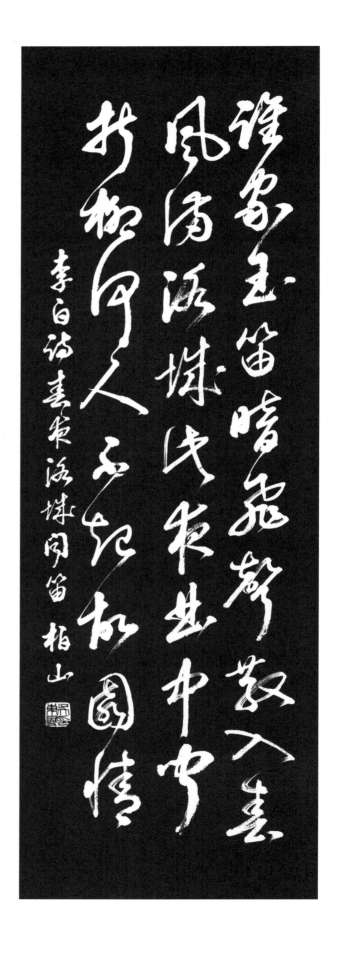

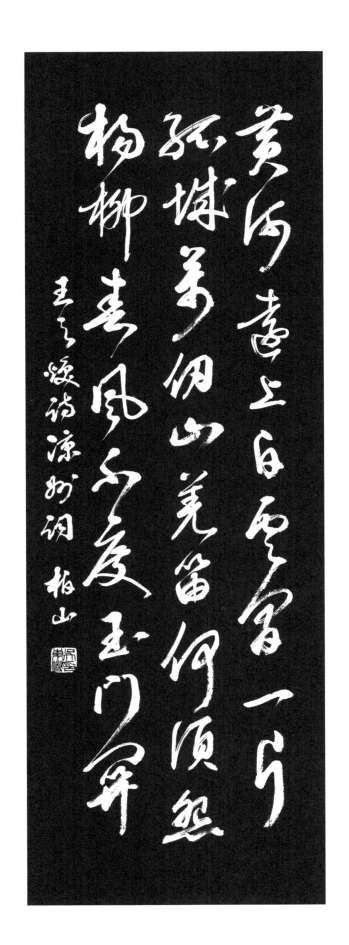

王之渙 왕지환(唐 688~742)

凉州詞 량주사
량주사 출새

黃河遠上白雲間 황하원상백운간
一片孤城萬仞山 일편고성만인산
羌笛何須怨楊柳 강적하수원양류
春風不度玉門關 춘풍부도옥문관

황하는 멀리 흰구름 사이로 흐르고
만 길 높은 산 위에 孤城이 서있네
羌族의 피리소리 어찌 수영버들을 탓하랴
봄바람도 옥문관을 넘지 못 하는구나

凉州詞: 악부의 제목(出塞).
羌笛: 강족이 부는 피리소리. 羌族은 사천성의 소
수민족.
何須=何必 구태여 ~할 필요가 있는가.

강족이 구슬픈 절양류의 피리를 불어도 그 소리는
버드나무에 머물고 북쪽 사막지대로 넘어가지 못
하고, 물 없고 추운 사막에 봄이 와봐야 꽃이 피나
새싹이 돋나. 그래서 봄은 옥문관을 넘어가지 않
는 것이다.

李涉 이섭(唐 생몰미상)

題鶴林寺僧舍 제학림사승사
학림사에서 짓다

終日昏昏醉夢間　종일혼혼취몽간
忽聞春盡強登山　홀문춘진강등산
因過竹院逢僧話　인과죽원봉승화
又得浮生半日閒　우득부생반일한

하루 종일 술 취한 듯 몽롱하게 지내다가
봄날 다 간단 말 듣고 억지로 산사에 올랐네
절간에 들러서 스님 말씀 듣고 나니
덧없는 삶에 한나절 한가로움 얻었네

鶴林寺: 晉代의 古竹院.
현 江蘇省 鎭江市 남부에 소재.
浮生: 덧없는 인생. 莊子의 '其生若浮 其死若休
(生은 떠도는 것과 같고, 死는 쉬는 것과 같다)'
라는 구걸에서 나옴.

술에 취한 듯 하루 종일 아무 의욕도 없이 흐리멍
덩한 상태로 지내다가 문득 봄이 다 지나간다는 말
을 듣고 산사의 스님을 만나러 간다. 스님의 말씀
듣고 반나절이나마 정신이 맑아지고 마음의 안정
을 얻게 되었다.

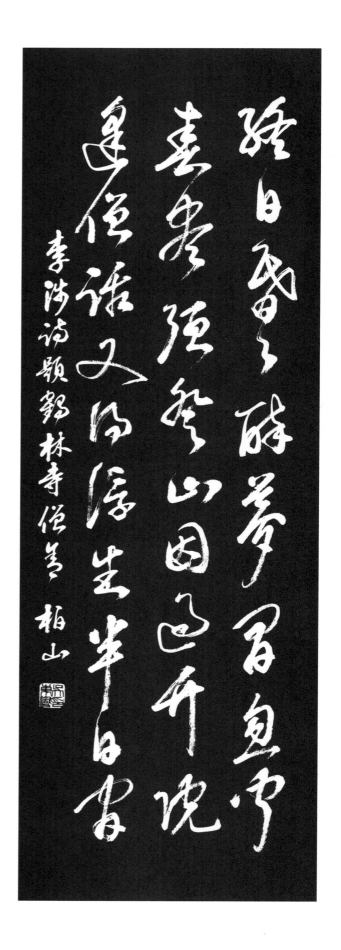

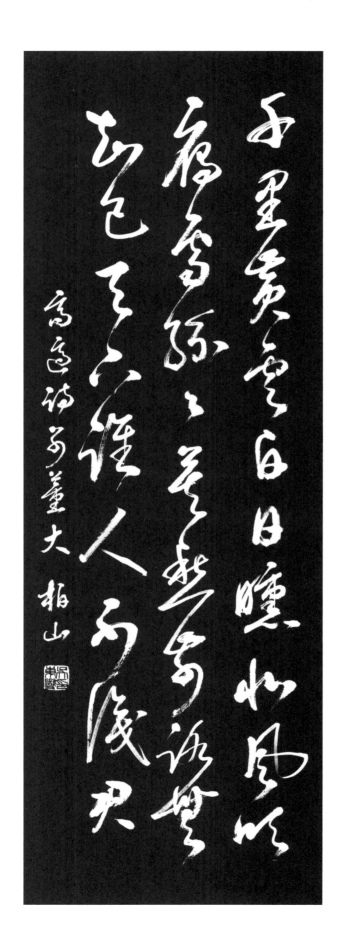

高適　고적(唐 700?~765)

別董大 별동대
董大와 헤어지며

千里黃雲白日曛　천리황운백일훈
北風吹雁雪紛紛　북풍취안설분분
莫愁前路無知己　막수전로무지기
天下誰人不識君　천하수인부지군

황사구름 낀 하늘에 해는 저물고
찬바람에 눈 맞으며 기러기 날아가네
가는 길에 벗 없다 근심하지 마시오
천하에 그 누가 그대를 몰라볼까

董大: 당 玄宗시 칠현금 연주의 고수인 董庭蘭으
로 추측.
黃雲: 누런 모래먼지가 낀 구름.
白日曛: 해지는 석양.
曛: 석양빛 훈.

하늘엔 황사 구름, 석양에 해는 지는데, 북풍에 눈
내리고, 기러기 울며 예는 적막한 때에 董大 자네
와 이별하려니 쓸쓸한 심정 그지없네. 그렇지만
자네는 천하에 모를 사람 없어 어디 간들 함께 할
벗이 없겠는가.

陳與義 진여의(宋 1090~1138)

秋夜 추야
가을 밤에

中庭淡月照三更　중정담월조삼경
白露洗空銀漢明　백로세공은한명
莫遣西風吹葉盡　막견서풍취엽진
却愁無處著秋聲　각수무처착추성

뜰 안의 맑은 달빛 三更을 비추고
흰 이슬 하늘을 씻으니 은하수가 밝네
서풍이 낙엽을 다 불어가게 하지 마오
가을소리 붙일 곳 없어질까 걱정이오

三更: 하룻밤을 5등분한 세 번째. 밤 11시~1시
銀漢: 은하수.
著: =着 입을 착. 붙다. 입다.

깊은 가을밤 맑은 달이 정원을 밝게 비추고 이슬
이 내리면서 하늘을 깨끗이 씻어 은하수가 밝게
반짝이고 있다. 그런데 걱정은 가을바람이 불어와
낙엽을 다 쓸어가 버리면 어디서 가을소리를 듣는
단 말인가.

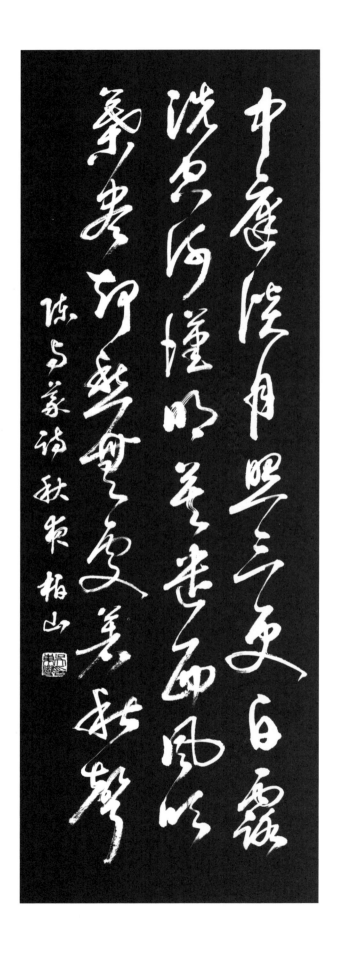

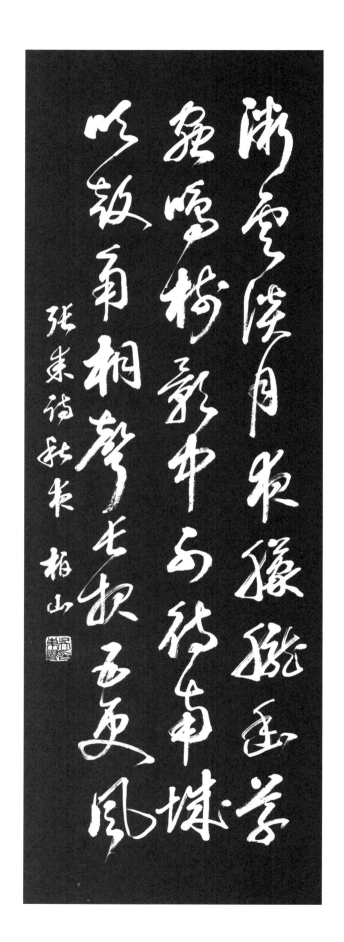

張耒 장뢰(北宋 1054~1114)

秋夜 추야
가을밤

微雲淡月夜朦朧　미운담월야몽롱
幽草蟲鳴樹影中　유초충명수영중
不待南城吹鼓角　부대남성취고각
桐聲長報五更風　동성장보오경풍

옅은 구름 희미한 달밤 가을경치 몽롱하고
깊은 풀숲 벌레소리 나무그늘에서 들려오네
남쪽 성곽 고각소리 기다리지 않아도
오동잎 지는 소리 五更 바람을 알려주네

微雲淡月: 옅은 구름 어슴푸레한 달빛.
鼓角: 옛날 군대에서 신호할 때 사용하는 북과
나팔.
五更: 밤 3시~5시.

구름이 옅게 끼어 달빛이 어슴푸레하여 풀숲에서
들려오는 풀벌레 소리는 가을밤의 정취를 몽롱하
게 만들고, 새벽을 알리는 고각 소리가 울리기도
전에 오동잎 지는 바람소리가 五更을 알려주는 적
막한 풍경이다.

朱熹 주희(唐 1032~1085)

春日 춘일
봄 날

勝日尋芳泗水濱　승일심방사수빈
無邊光景一時新　무변광경일시신
等閒識得東風面　등한식득동풍면
萬紫千紅總是春　만자천홍총시춘

승일에 꽃을 찾아 泗水가에 오니
끝없는 봄 경치 일시에 새롭네
무심히 봄바람이 얼굴을 스쳐가고
울긋불긋 수많은 꽃들 모두가 봄이로구나

勝日: 놀기 좋은 날.
泗水: 산동성 曲阜를 지나 汴水와
　　합류하여 淮河로 흘러가는 강.
等閒: 대수롭지 않게 여김.
東風: 봄바람.
萬紫千紅: 가지각색의 꽃이 만발함.

봄날 勝日을 택하여 공자가 제자들을 가르쳤던 泗
水가에서 봄 경치를 즐기고 있다. 유학을 집대성하
여 주자학을 창시한 朱熹가 孔門의 발상지에서 계
절과 강물에서 끝없는 천지의 변화를 느끼고 있다.

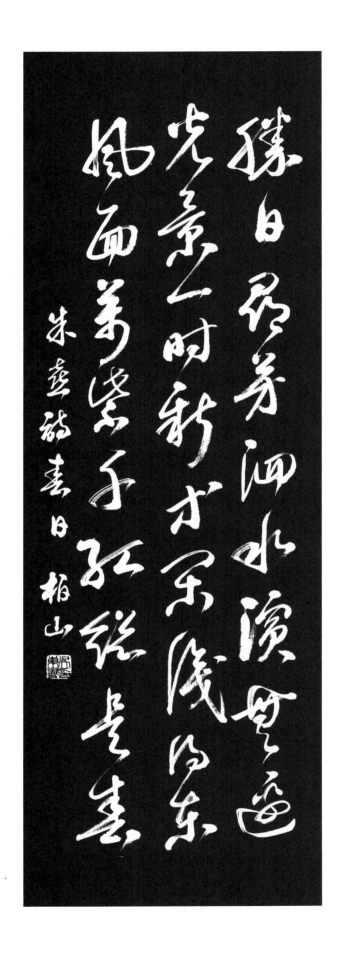

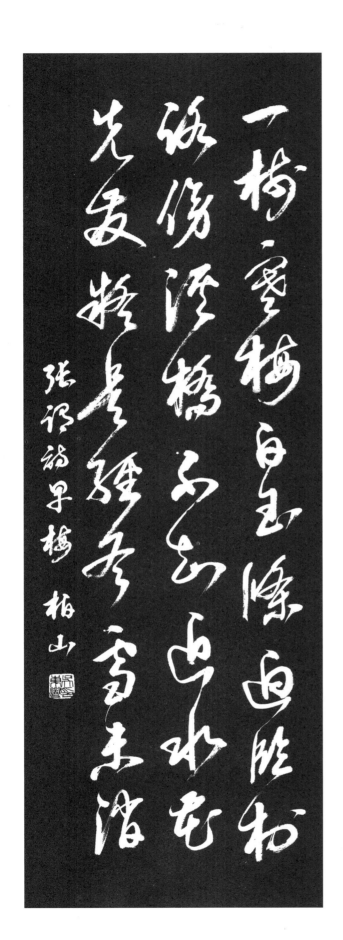

張謂　장위(唐 ?~778)

早梅 조매
일찍 핀 매화

一樹寒梅白玉條　일수한매백옥조
迥臨村路傍溪橋　형림촌로방계교
不知近水花先發　부지근수화선발
疑是經冬雪未消　의시경동설미소

한 그루 매화에 백옥처럼 꽃핀 가지
마을길 멀리 떨어져 다리 옆에 피었네
물이 가까워 먼저 핀 줄은 모르고
겨울 지나도 녹지 않은 눈인 줄 알았네

白玉條: 백옥 같은 꽃이 핀 가지.
傍溪橋: 시내 다리 옆.
疑是: ~인 줄 알다.

마을에서 멀리 떨어진 시골 시냇가 다리 곁에 벌
써 매화가 활짝 피어 마치 백옥이 가지에 매달린
것처럼 아름답다. 시냇가에서 햇볕을 잘 받아 일
찍 핀 것인데, 가지에 쌓인 겨울눈이 아직 녹지 않
은 줄 알았단다.

白居易　백거이(唐　772~846)

大林寺桃花 대림사도화
대림사의 복사꽃

人間四月芳菲盡	인간사월방비진
山寺桃花始盛開	산사도화시성개
長恨春歸無覓處	장한춘귀무멱처
不知轉入此山中	부지전입차산중

인간 세상 사월에는 꽃들이 다 지는데
산사의 복사꽃은 한창 피기 시작하네
자취 없이 떠난 봄 찾을 길 없더니
대림사에 와 있는 줄 그 누가 알았으랴

芳菲: 화초의 방향.
始盛開: 한창 피기 시작하다.
無覓處: 찾을 길이 없다.

4월이 되면 이 세상의 등장한 모든 봄꽃들이 사라지기 시작하여 '봄은 어디로 갔을까?'하는 의문과 함께 서운하고 한스런 마음을 가지는데, 어느 날 산중 절 마당에 들어서니 복사꽃이 화사하게 피어 있지 않은가.

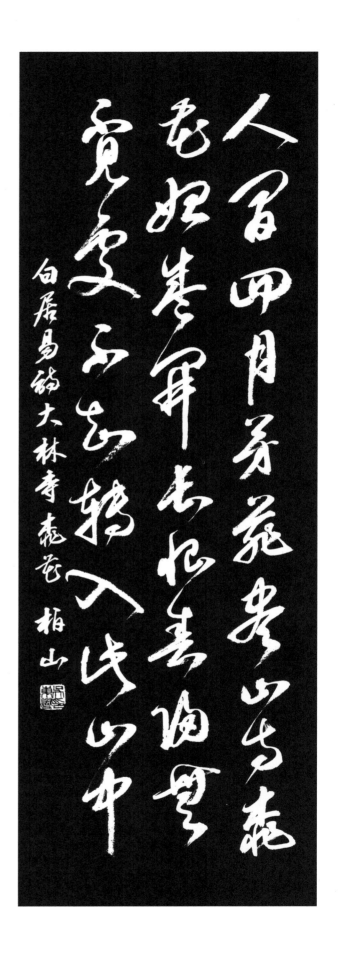

초서한시칠언

戀情
友情

杜牧 두목(唐 803~852)

秋夕 추석
추석날

銀燭秋光冷畵屏 은촉추광랭화병
輕羅小扇撲流螢 경라소선박류형
天階夜色涼如水 천계야색량여수
坐看牽牛織女星 좌간견우직녀성

은촛대 가을 불빛 그림병풍에 차갑고
가벼운 비단부채로 반딧불을 잡는다
장안의 밤 불빛 물처럼 차가운데
가만히 앉아서 견우 직녀성을 바라본다

銀燭: 은빛이 나는 촛불.
天階: =玉階 도성의 거리. 장안거리.
牽牛織女星: 견우는 은하수 동쪽,
직녀는 서쪽에 있으며 七夕에 만남.

가을밤 은빛 촛불이 병풍에 차갑게 비치고 궁녀는
반딧불 잡으며 외롭게 잠 못 이루고 있다. 궁중생
활의 쓸쓸함이 마치 일 년에 한 번밖에 만날 수
없는 견우직녀와 같다며 자신의 신세를 한스러워
한다.

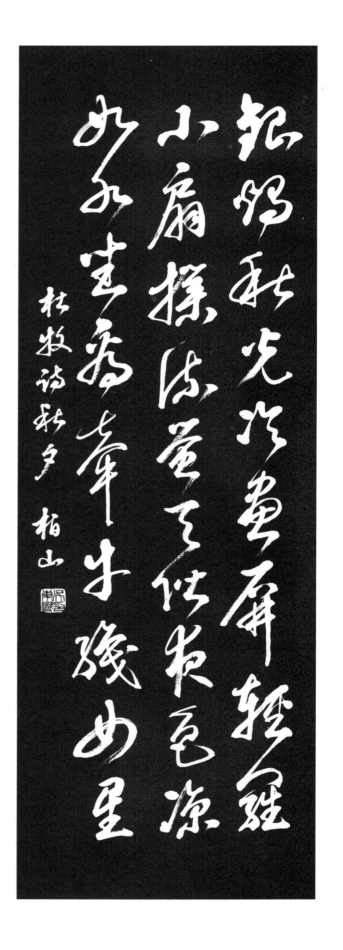

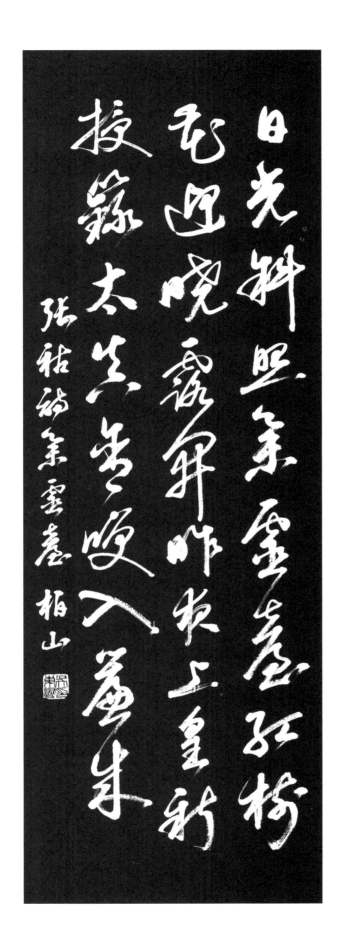

張祜　장호(唐 생몰미상. 長慶연간 821?)

集靈臺 집영대
집영대

日光斜照集靈臺　일광사조집영대
紅樹花迎曉露開　홍수화영효로개
昨夜上皇新授籙　작야상황신수록
太眞含笑入簾來　태진함소입렴래

지는 햇살 비스듬히 집영대를 비추고
새벽이슬 내린 나무에 붉은 꽃 피어나네
어저께 상황 현종이 새로 도사로 책봉하니
양귀비 웃음 머금고 주렴 안으로 들어온다

集靈臺: 현 섬서성 임동현 여산에 있는 長生殿.
제사지내는 곳.
授籙: 楊玉環(양귀비)을 여도사로 삼은 도교의 道
籙을 수여함. 도교에 입문하면 속세의 일이 다 지
워진다고 여김.
太眞: 양옥환의 道號.

당현종은 11번째 아들 壽王의 妃(양옥환)를 취하
기 위해 女道士로 삼고 太眞이란 號를 내린 후 貴
妃로 책봉하였다. 集靈臺는 제사지내는 엄숙한 곳
인데 현종과 양귀비가 애정을 나누는 장소로 쓰였
음을 풍자한다.

杜牧 두목(唐 803~852)

贈別 증별
이별할 때 건네며

多情却似總無情　　다정각사총무정
唯覺樽前笑不成　　유각준전소불성
蠟燭有心還惜別　　납촉유심환석별
替人垂淚到天明　　체인수루도천명

다정하면서 오히려 무정한 듯하니
이별 잔 앞에 두고 웃음 짓지 못하네
촛불도 情이 있어 이별이 슬픈지
나 대신 밤새도록 눈물 흘려주는구나

蠟燭: 밀랍으로 만든 초.
替人: 사람을 대신하여.
垂淚: 눈물을 흘리다. 촉농을 떨어드리다.

정이 깊기에 이별의 슬픔 또한 크다. 본래 정이 많았지만 이별을 앞둔 지금 무슨 말을 해야 될지 몰라서 오히려 무정한 듯하여 술잔을 앞에 두고 웃음을 잃어 버렸다. 촛불만 나를 대신하여 밤새도록 눈물 흘린다.

李商隱　이상은(唐 813~858)

爲有 위유
가지고 있기 때문에

爲有雲屏無限嬌　위유운병무한교
鳳城寒盡怕春宵　봉성한진파춘소
無端嫁得金龜婿　무단가득금귀서
辜負香衾事早朝　고부향금사조조

운모 병풍 있기에 한없이 고운 여인은
봉황성에 추위 다 가니 봄 밤이 두렵구나
괜히 금거북 찬 남편에게 시집오다니
포근한 이불 차버리고 아침조회 일삼는다

爲有: 첫 구절의 두 자를 제목으로 삼음.
雲屏: 운모석으로 만든 병풍.
無端: ＝無因 공연히.
金龜: 당 관원이 관등에 따라 금, 은, 동으로 만들
어 차고 다니는 물고기 모양의 符信.

갓 시집온 젊은 아내는 추운 겨울이 가고 밤이 짧
은 봄이 오니 남편과 지낼 시간이 적어 두려워하
면서 원망한다. 남편은 금 거북 찬 고관으로 아침
일찍 조회하러 가면 독수공방 처지가 되니 원망마
저 생긴다.

宮詞 고황(唐 727?~815?)

顧況 고황
궁궐의 노래

玉樓天半起笙歌　옥루천반기생가
風送宮嬪笑語和　풍송궁빈소어화
月殿影開聞夜漏　월전영개문야루
水晶簾卷近秋河　수정렴권근추하

높이 솟은 궁궐에서 생황소리 들리고
궁녀들의 웃음소리 바람타고 들려온다
달빛에 궁궐 그림자 생기고 물시계 소리 들려
수정 발 걷으니 가을 은하수 가까이 있구나

笙歌: 생황연주에 맞춰 부르는 노래.
夜漏: 밤이 깊음. 漏: 물시계.
秋河: 가을밤 은하수.

저 높은 궁에서는 악기소리 노래소리 妃嬪들 웃음
소리 바람타고 들려오는데, 이쪽 궁궐에는 총애
잃은 궁녀들이 달빛 그늘져 어두운 곳에서 한밤
물시계 소리 들으며 은하수가 곁에 올 때까지 잠
을 이루지 못한다.

王昌齡 왕창령(唐 689?~756)

春宮曲 춘궁곡
춘궁의 노래

昨夜風開露井桃　작야풍개로정도
未央前殿月輪高　미앙전전월륜고
平陽歌舞新承寵　평양가무신승총
簾外春寒賜錦袍　렴외춘한사금포

어젯밤 바람에 우물가 복사꽃 피어나고
미앙궁 앞에는 달이 높이 떠올랐네
평양공주 歌女가 새로이 은총 입어
주렴 밖 봄추위라 비단옷 내렸다네

平陽歌舞: 평양공주의 歌妓인 子夫를 가리킴. 한
무제가 평양공주 집에서 歌妓인 자부를 보고 반하
여 금을 하사하고 후에 자부는 衛皇后가 됨.
露井桃: 덮개 없는 우물가의 복사꽃 나무.
未央: 未央宮으로서 한나라 궁전의 명칭.
錦袍: 비단과 솜으로 만든 겉옷.

평양공주의 가기였던 위자부는 한무제 앞에서 가
무를 하다가 황제의 총애를 받아 위황후가 되었다.
주렴 밖에는 아직 봄추위가 남아있어 황제는 그녀
를 아껴 비단옷을 하사하였다.

白居易 백거이(唐 772~846)

後宮詞 후궁사
후궁의 노래

涙盡羅巾夢不成　　루진라건몽불성
夜深前殿按歌聲　　야심전전안가성
紅顔未老恩先斷　　홍안미로은선단
斜倚薰籠坐到明　　사의훈롱좌도명

눈물이 비단 수건 적셔 꿈 못 이루는데
깊은 밤 궁전에서 노랫소리 들려온다
홍안이 늙기도 전에 은총이 먼저 끊어지니
향로상자에 기대어 날 새도록 앉아 있네

按歌聲: 박자에 맞춰 부르는 노래소리.
紅顔: 젊은이의 아름다운 얼굴.
恩先斷: 군왕의 은총이 먼저 끊어짐.
薰籠: 옷에 향기를 베게하기 위한
대나무 그물망 덮개가 있는 향로.

은총을 잃은 슬픔에 하염없이 울며 잠들지 못한다.
아직 젊은 홍안인데 임금의 은총이 끊어지니 혹시
나 오시려나 향로 곁을 떠나지 못하고 날이 밝기를
기다리며 애처로이 향로에 비스듬히 기대어 있다.

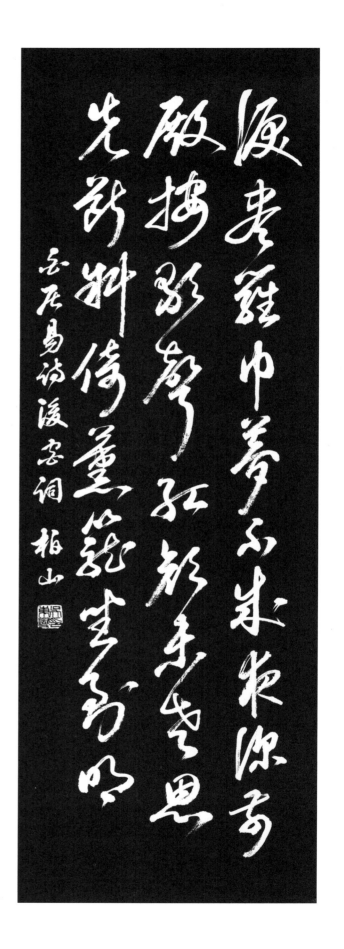

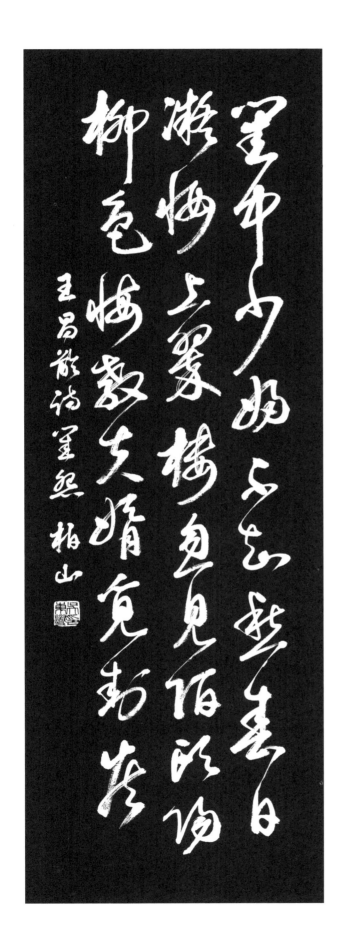

王昌齡　왕창령 (唐　698~757?)

閨怨 규원
규방의 원망

閨中少婦不知愁	규중소부부지수
春日凝妝上翠樓	춘일응장상취루
忽見陌頭楊柳色	홀견맥두양류색
悔敎夫婿覓封侯	회교부서멱봉후

규방의 어린 아내 근심을 몰랐는데
봄날 짙게 화장하고 취루에 올라가
문득 길가의 버드나무 봄 색을 보고는
서방님 벼슬길 떠나보낸 걸 후회하누나

凝妝: 盛妝과 같은 뜻으로 짙게 화장한다는 뜻.
翠樓: 귀족들이 집안에 세운 화려한 누각. 靑樓.
覓封侯: 封侯의 지위를 얻기 위하여 변방에 종군
하여 벼슬을 얻음.

서방님과 헤어져 수심도 모르고 혼자 살고 있는
젊은 규방의 아내가 화창한 봄날을 즐기려고 예쁘
게 화장하고 누각에 올랐는데 봄날의 아름다운 풍
경을 대하고 보니 함께 즐길 서방님이 없어 원망
스럽기만 하다.

劉方平 유방평(唐 생몰미상. 天寶~大曆)

春怨 춘원
봄날의 원망

紗窓日落漸黃昏　사창일락점황혼
金屋無人見淚痕　금옥무인견루흔
寂寞空庭春欲晚　적막공정춘욕만
梨花滿地不開門　이화만지불개문

비단 창에 해 저물어 황혼이 오는데
金屋에는 눈물 자국 볼 사람도 없구나
쓸쓸한 빈 뜰엔 봄이 저물어 가는데
배꽃 떨어져 뜰에 가득해도 문 열지 않네

紗窓: 주로 여성의 방에 비단으로 바른 창문.
金屋: 여성이 거처하는 화려한 방을 의미.
春欲晚: 봄이 깊어 다 가려한다는 의미.

金屋에는 버려진 궁녀들이 처량한 신세를 한탄하
며 눈물을 흘리지만 이들을 위로해줄 이는 아무도
없다. 적막한 봄 뜰에 떠나가는 봄처럼 청춘과 미
색은 모두 가고 있으니 배꽃이 아름다운들 보고싶
겠는가.

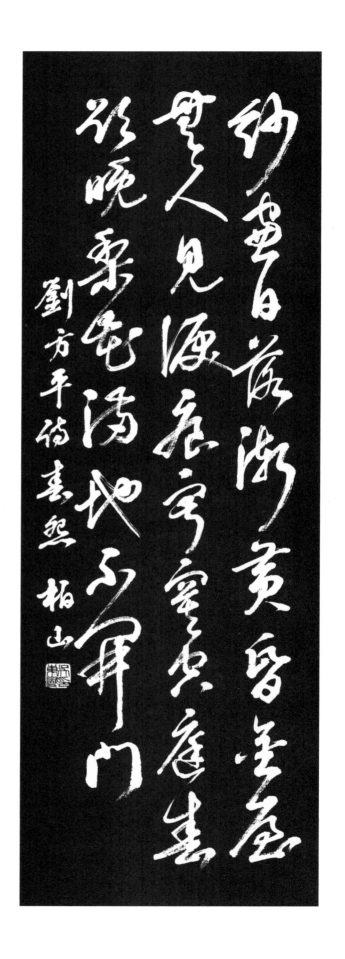

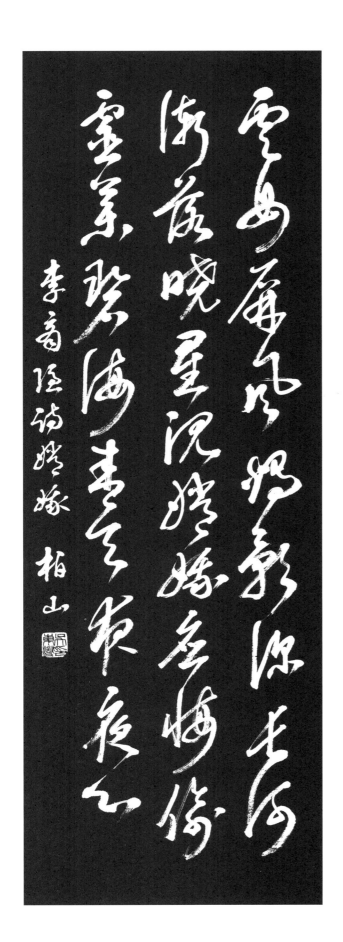

李商隱　이상은(唐　813~858)

嫦娥 상아
상아

雲母屏風燭影深　운모병풍촉영심
長河漸落曉星沈　장하점락효성침
嫦娥應悔偸靈藥　상아응회투영약
碧海靑天夜夜心　벽해청천야야심

운모병풍에 촛불 그림자 짙은데
은하수 점점 기울어 새벽별도 사라진다
상아는 응당 불사약 훔친 것 후회하리니
푸른 바다 파란 하늘에 밤마다 홀로 지내네

嫦娥: =姮娥. 서왕모의 불사약을 훔쳐 먹고 달로
도망가 精靈이 됨.
雲母屏風: 운모석으로 만든 병풍.
長河: 은하수. 靈藥: 불사약.

운모 병풍에 촛불 밝히고 은하수 기울 때까지 이
렇게 잠 못 들고 홀로 지새우고 있다. 불사약 훔쳐
먹고 달로 도망가 신선이 된 상아인들 온통 푸르
기만 한 달나라에서 홀로 밤을 지새니 어이 후회
하지 않겠는가.

張必 장필(唐 생몰미상)

寄人 기인
그녀에게 보내며

別夢依依到謝家　별몽의의도사가
小廊回合曲闌斜　소랑회합곡란사
多情只有春庭月　다정지유춘정월
猶爲離人照落花　유위리인조락화

헤어져도 꿈속에서 그대 집으로 가니
작은 회랑 지나 굽은 난간 비스듬하고
다정하기론 봄 뜰의 달빛뿐이니
헤어진 사람 위해 여전히 낙화를 비추어 주네

寄人: 시인의 젊은 시절 사랑했던
浣衣라는 여인을 가리킴.
依依: 미련을 버리지 못하는 모양.
謝家: 여자의 집을 가리키는 범칭.

헤어진 후에도 잊지 못하여 꿈속에서도 그대 집을
찾아가니 복도와 난간만 보일뿐. 꿈에서 깨어보니
봄날의 뜰을 비추고 있는 달빛만이 다정한데 떨어
진 꽃잎을 비추고 있으니 깨어진 나의 사랑을 위
로하는 것인가.

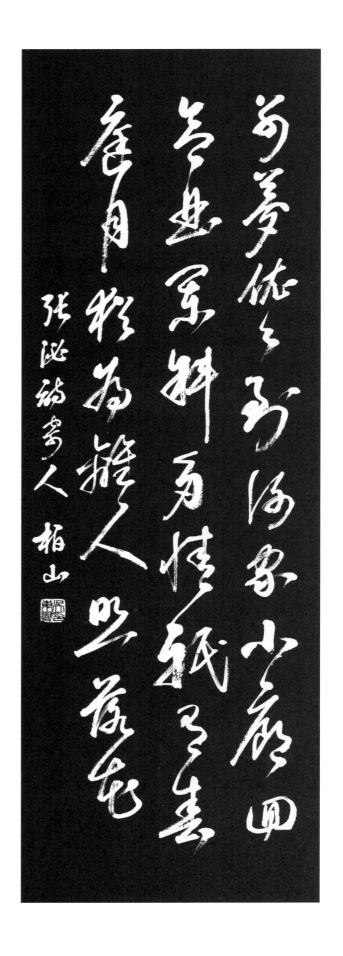

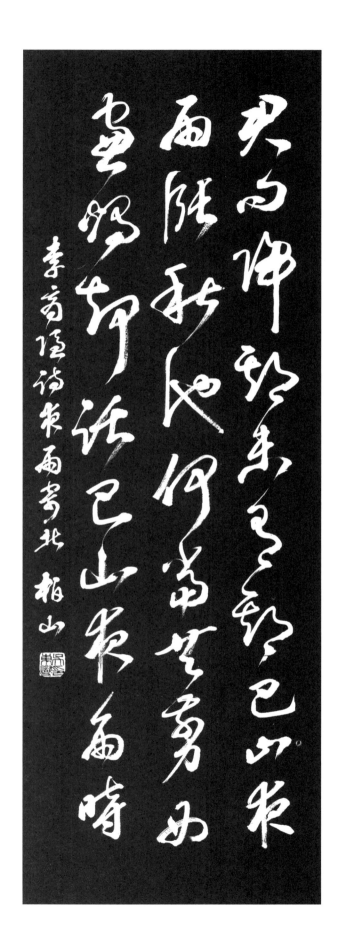

李商隱　이상은(唐　813~858)

夜雨寄北 야우기북
비 내리는 밤에 북으로 부치다

君問歸期未有期　군문귀기미유기
巴山夜雨漲秋池　파산야우창추지
何當共剪西窓燭　하당공전서창촉
却話巴山夜雨時　각화파산야우시

그대 돌아올 날 물었으나 기약할 수 없고
파산에 밤비 내려 가을 못에 물 불었다
언제쯤 서창에서 촛불 심지 자르며
파산의 밤비 내리던 때를 다시 얘기하려나

夜雨寄北: 통상 아내 王씨에게 보내는 시로 알려
져 있음.
巴山: 현 四川省 巴山의 巴蜀지역.
剪西窓燭: 서쪽 창에 켜둔 초의 심지를 자르다.

비내리는 밤 그대가 생각나오. 떠나오던 날 그대
는 언제 돌아오느냐 고 물었지만 돌아갈 날 기약
할 수 없구려. 여기 파산에는 밤비가 내리는데 언
제 돌아가서 그대와 함께 파산의 밤비 얘기를 나
눌 수 있을는지.

劉禹錫　유우석(唐　772~842)

竹枝詞　죽지사
　　　　죽지가

楊柳靑靑江水平　양류청청강수평
聞郎江上唱歌聲　문랑강상창가성
東邊日出西邊雨　동변일출서변우
道是無晴却有晴　도시무청각유청

버드나무 푸르고 강물은 잔잔한데
강가에서 들려오는 임의 노랫소리
동쪽에는 해가 뜨고 서쪽에는 비 내리니
흐리다고 하리오 맑다고 하리오

竹枝詞: 고대 가곡중의 하나로 서남지방의
　　　민간가요. 巴山에 귀양 중일 때
　　　民歌의 가사에서 지은 시.
晴: 쌍관어. 情과 같은 음으로
　　애정의 의미를 지닌 말.

강물이 잔잔한 강가 버드나무 사이에서 아련히 들
려오는 임의 노랫소리에 마음에 파문이 일어난다.
맑았다 흐렸다 하는 날씨에 비유해 보니 나를 사
랑한다 해야 할 지 싫어한다 해야 할 지 가눌 길
없는 심정이다.

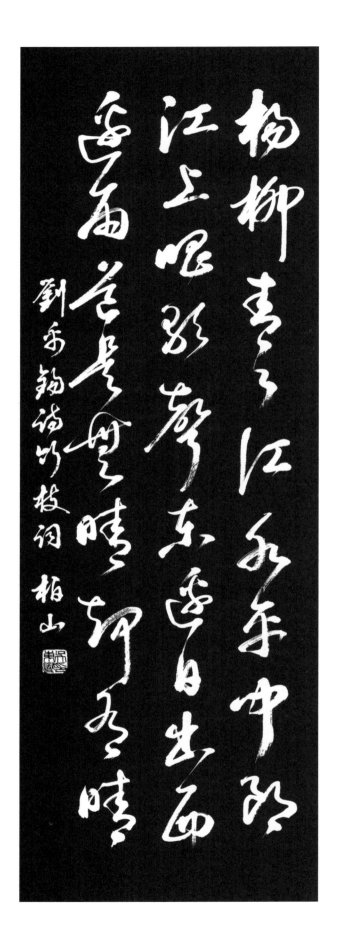

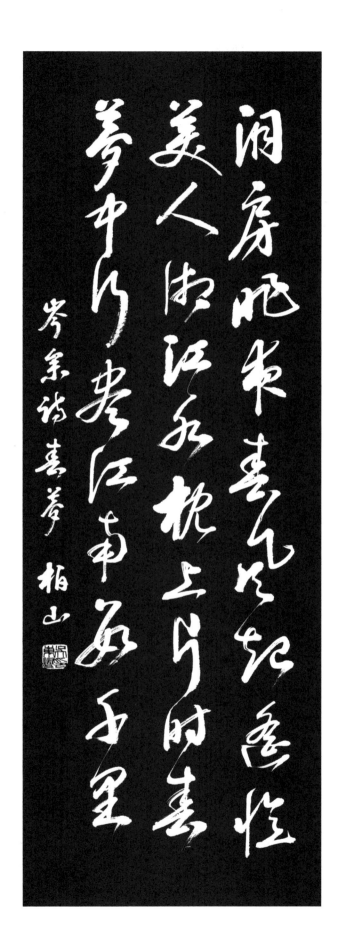

岑參　잠삼(唐　715~770)

春夢 춘몽
봄날의 꿈

洞房昨夜春風起　동방작야춘풍기
遙憶美人湘江水　요억미인상강수
枕上片時春夢中　침상편시춘몽중
行盡江南數千里　행진강남수천리

지난 밤 동방에 봄바람 불어와
그대 생각 멀리 상강까지 달려가네
잠자리에서 잠시 꾸는 봄날의 꿈속에서
강남 수 천리 길을 모두 다녀왔네

洞房: 깊은 내실 침실. 규방. 화촉동방의 신혼방.
美人: 품덕이 아름다운 사람.
湘江: 호남성 제일의 대하. 동정호를 거쳐 장강에
합류.

동방에 봄바람이 불어오니 임 생각에 사무쳐 잠시
잠든 사이 꿈결을 통하여 임을 만나려 수 천리 길
을 단숨에 달려간다. 꿈이야말로 시간과 거리를
무시하고 임을 만날 수 있는 가장 좋은 방법이 아
닌가.

杜秋娘 두추낭(唐 생몰미상. 憲宗총애)

金縷衣 금루의
금실로 지은 옷

勸君莫惜金縷衣　권군막석금루의
勸君惜取少年時　권군석취소년시
花開堪折直須折　화개감절직수절
莫待無花空折枝　막대무화공절지

그대에게 권하노니 금실옷 아까워 말고
젊은 시절을 아까워하길 권하노라
꽃이 피어 꺾을 만하면 바로 꺾어야지
공연히 기다리다 지는 꽃 꺾지 마라

金縷衣: 금색 실로 짠 옷. 악부의 곡조 이름.
直須折: 모름지기 바로 꺾어야 한다.
空折枝: 쓸데없이 꽃이 진 뒤의 가지를 꺾는다.

화려하고 진귀하다고 金縷衣를 아끼지 마시고 아
낄 것은 젊은 시절의 청춘이랍니다. 꽃이 피어
아름다울 때 그것을 바로꺾어야지 공연히 기다리
다가 꽃이 진 뒤에 꺾는 것은 아무 소용없는 일
이지요.

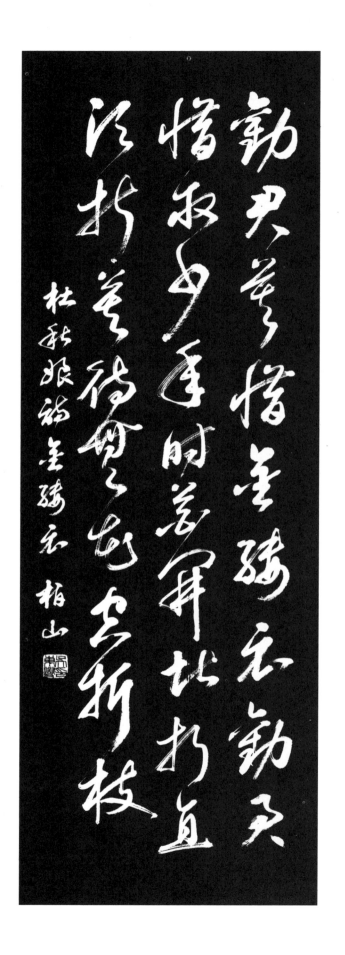

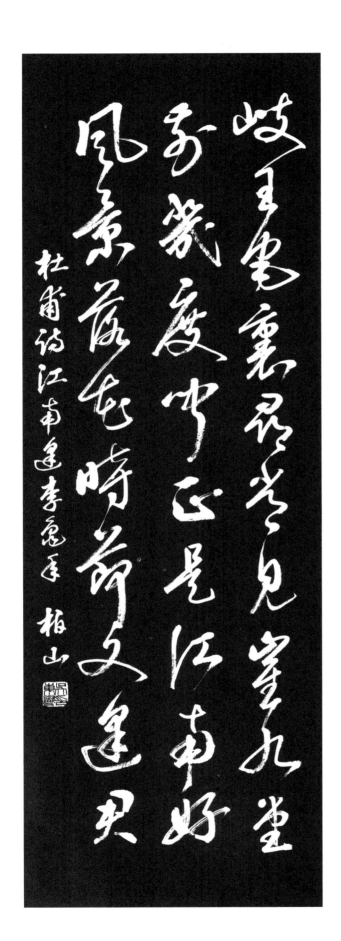

杜甫 두보(唐 712~770)

江南逢李龜年 강남봉이구년
강남에서 이구년을 만나다

岐王宅裏尋常見　기왕택리심상견
崔九堂前幾度聞　최구당전기도문
正是江南好風景　정시강남호풍경
洛花時節又逢君　낙화시절우봉군

岐王의 저택에서 자주 만났고
崔九의 집에서도 몇 번 만났지
바로 여기 풍경이 가장 좋은 강남에서
꽃잎 지는 시절에 그대를 또 만났구려

李龜年: 唐 玄宗 때 유명한 樂工(가수).
岐王: 玄宗의 동생 李範. 文士, 藝人을 禮로써 대
접.
崔九: 玄宗의 寵臣으로 殿中監을 역임.

기왕의 공관에서, 최구의 저택에서 이구년의 연주
를 들은 적이 있었고, 강남의 풍경이 아름다울 때
또 만났다. 두보와 이구년 두 사람은 전란과 그로
인한 영락과 유전의 사연과 슬픔이 詩의 바깥에
드러나 있다.

李白 이백(唐 701~762)

贈汪倫 증왕륜
왕륜에게 주다

李白乘舟將欲行　이백승주장욕행
忽聞岸上踏歌聲　홀문안상답가성
桃花潭水深千尺　도화담수심천척
不及汪倫送我情　불급왕륜송아정

나 이태백 배를 타고 떠나려는데
홀연 강가에서 송별의 踏歌 들려온다
도화담 깊이가 천척이나 된다지만
나를 배웅하는 汪倫의 情 만큼 깊지 못하리

汪倫: 이백이 安徽省 도화담에서 사귄 친구.
桃花潭: 安徽省 涇縣 서남쪽에 있는 연못.
踏歌: 민속 노래로서 노래 부르면서
　　　발로 땅을 구르며 장단을 맞춤.

涇縣 桃花潭의 촌민인 왕륜과 이별하고 떠나려는
데 강 언덕에서 踏歌 노래가 들려온다. 왕륜과 함
께 도화담을 유람할 때 美酒를 마시며 노닐었는데
막상 떠나려니 답가로 송별하는 왕륜의 깊은 우정
에 감동한다.

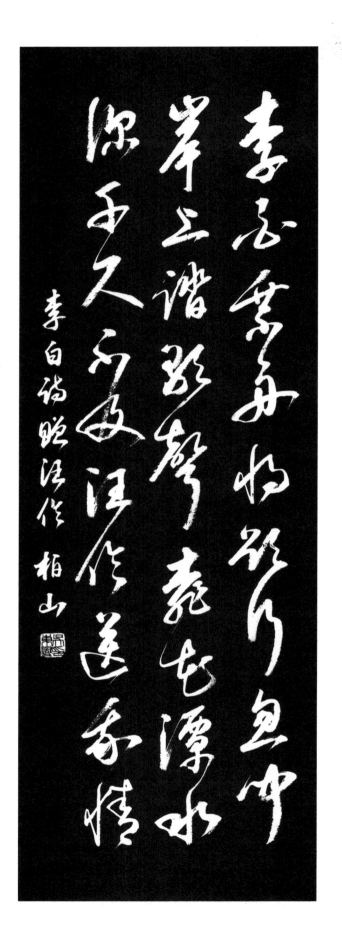

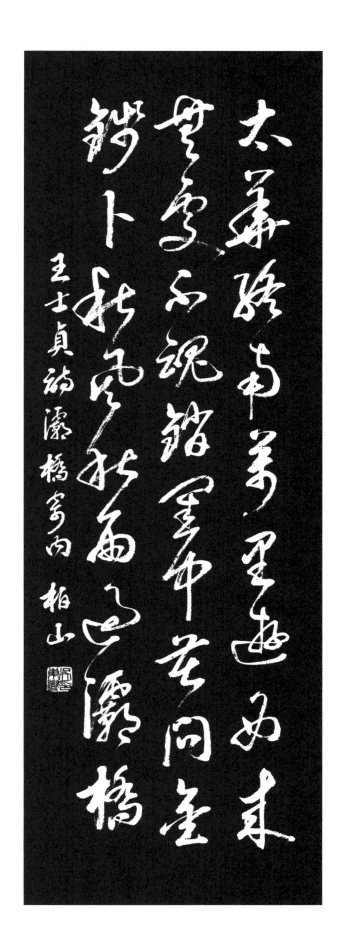

王士禎　왕사정(淸 1634~1711)

灞橋寄內 파교기내
파교에서 아내에게

太華終南萬里遊　태화종남만리유
西來無處不魂銷　서래무처불혼소
閨中苦問金錢卜　규중고문금전복
秋風秋雨過灞橋　추풍추우과파교

화산 남산 찾아 유람길 멀고먼데
서역 어느 산수도 넋을 잃게 하누나
돈 점 치는 규방의 아내에게 묻노니
가을 비바람 맞으며 파교 지나는 날 알고 있는지

灞橋: 장안 동쪽 파수에 놓인 다리.
太華: 화산의 별칭. 오악의 하나. 섬서 華陰縣 소재.
終南: 섬서 남쪽에 위치. 남산, 周南山이라고도 부름.

왕사정이 험하고 아름답다는 섬서지방의 화산과 종남산을 여행하면서 비록 험준하고 빼어난 산수에 넋을 잃지만 때때로 고향에서 홀로 규방에 앉아 남편의 무사귀환을 빌며 돈 점 치고 있을 아내를 그리워한다.

歐陽脩 구양수(宋 1007~1072)

別滁 별저

滁州를 떠나며

花光濃爛柳輕明　화광농란유경명
酌酒花前送我行　작주화전송아행
我亦且如常日醉　아역차여상일취
莫敎絃管作離聲　막교현관작이성

꽃빛 흐드러지고 버들 빛 화창한데
꽃 앞에 술상 차리고 나를 전송하네
여느 때처럼 나 마음껏 취하리니
이별의 피리소리는 울리지 말게나

濃爛: 매우 빛나다.
常日醉: 평상시와 같이 취하다.
作離聲: 이별의 소리를 내다.

구양수가 42세 때(1048) 2년 남짓 귀양살이를 마치고 저주를 떠나려 하는데 비록 귀양살이였으나 많은 친구를 만나 정이 든 곳이므로 이별주는 취하도록 마시겠지만 제발 이별의 피리는 울리지 말아 달라고 부탁한다.

袁枚 　원매(清 1716~1797)

湖上雜詩 　호상잡시
호수에서 이것저것 읊다

葛嶺花開二月天 　갈령화개이월천
遊人來往說神仙 　유인래왕설신선
老夫心與遊人異 　노부심여유인이
不羨神仙羨少年 　불선신선선소년

갈령에 꽃이 피는 이월 어느 날
길손들 오가며 신선을 얘기하네
이 노인 길손들과 생각이 달라
신선보다 길손들의 젊음이 부럽다네

葛嶺: 柆州 西湖의 북안에 소재.
遊人來往: 길손들 오고가며.
羨少年: 젊음을 부러워하다.

길손들은 꽃피는 이월의 이 아름다운 자연 속에
살고 있을 신선들이 부럽다고 말하지만 이 노인의
마음은 그들과 같지 않지. 보이지도 않고 만날 수
도 없는 신선 보다는 길손들의 저 팔팔한 젊음이
부럽기만 하단다.

鄭畋 정전(唐 823?~882)

馬嵬坡 마외파
마외파에서

玄宗回馬楊妃死	현종회마양비사
雲雨難忘日月新	운우난망일월신
終是聖明天子事	종시성명천자사
景陽宮井又何人	경양궁정우하인

현종은 말 돌려 돌아오나 양귀비는 죽었고
운우의 정 잊기 어려워도 세상은 바뀌었네
끝내 성스럽고 현명한 천자의 처사이니
경양궁 우물로 들어간 이는 또 누구였던가

馬嵬坡: 양귀비가 숨진 마외역.
　　　현 陝西省 興平縣 서쪽.
日月新: 시대가 바뀌었다는 뜻.
　　　장안이 수복되어 형세가 호전됨.
景陽宮井: 陳 後主가 隋 병사를 피하기 위해
　　　애첩과 함께 피신한 우물.

현종은 양귀비가 스스로 목숨을 끊게 하였으니 이
는 현명한 군주의 선택이며 그렇지 않았다면 애첩
과 함께 경양궁 우물에 피신하였다가 끝내 隋 병
사들에게 잡힌 陳의 후주 진숙보와 다를 바 없을
것이 아닌가.

초서한시칠언

律詩

山寺鐘鳴晝已昏　漁梁渡頭爭渡喧　人隨沙岸向江村　余亦乘舟歸鹿門　鹿門月照開煙樹　忽到龐公棲隱處　巖扉松徑長寂寥　惟有幽人自來去

孟浩然詩夜歸鹿門山歌　柏山

孟浩然 맹호연(唐 689~740)

夜歸鹿門山歌 야귀녹문산가
밤에 녹문으로 가는 길

山寺鐘鳴晝已昏	산사종명주이혼
漁梁渡頭爭渡喧	어량도두쟁도훤
人隨沙路向江村	인수사로향강촌
余亦乘舟歸鹿門	여역승주귀록문
鹿門月照開煙樹	녹문월조개연수
忽到龐公棲隱處	홀도방공서은처
岩扉松徑長寂寥	암비송경장적요
惟有幽人自來去	유유유인자래거

산사에 종 울릴 제 날도 저물어
어량 나루엔 길손들로 법석이네
사람들은 모랫길 따라 강촌으로 가고
나는 조각배 저어 녹문으로 돌아간다
녹문에 달 비치니 숲속 안개 걷히고
홀연히 방공 은거지에 다달았네
바위 문 솔밭 길 언제나 적막한데
오로지 은자 한 사람 저 혼자 오고간다

鹿門: 호북성 양양에 있는 녹문산. 한말 방덕이 은거한 산.
龐公: 後漢書 逸民傳에 나오는 은사 龐德
幽人: 은사로서 맹호연 자신을 가리킴.

녹문에 은거하면서 자연과 일체가 되어 살아가는 모습이 풍경화 한 폭을 보는 것 같다.
종소리, 나루터, 달밤, 숲속 등의 표현이 적막함을 더해 주는데
은거생활을 동경하는 시인의 모습이기도 하다

人生到處知何似
應似飛鴻踏雪泥
泥上偶然留指爪
鴻飛那復計東西
老僧已死成新塔
壞壁無由見舊題
往日崎嶇還記否
路長人困蹇驢嘶

蘇軾詩和子由澠池懷舊
己亥夏柏山吳東愛

蘇軾 소식(宋 1037~1101)

和子由澠池懷舊 화자유민지회구
민지의 옛날을 그리며 아우에게

人生到處知何似	인생도처지하사
應似飛鴻踏雪泥	응사비홍답설니
泥上偶然留指瓜	니상우연유지과
鴻飛那復計東西	홍비나부계동서
老僧已死成新塔	노승이사성신탑
壞壁無由見舊題	괴벽무유견구제
往日崎嶇還記否	왕일기구환기부
路長人困蹇驢嘶	노장인곤건려시

방황하는 인생 무엇을 닮았나
기러기 날다가 눈 길 밟는 것 같네
눈 녹은 진창길에 어쩌다 발자국 남기고
다시 날아올라 어디로 가나
노승은 벌써 죽어 사리탑이 되었고
낡은 벽에 적은 옛 시 보이지 않네
지난 날 기구한 추억 지금도 기억하는가
길은 멀고 사람은 지쳤는데
말조차 절뚝이며 울부짖었나니

子由: 소싯의 아우 蘇轍의 字.
澠池: 하남성.
동파 25세 鳳翔의 판관시절, 아우 소철의 시 〈회민지〉에 화답한 시.

인생의 덧없음을 절절히 느끼게 한다. 우연히 눈길에 발자국을 남긴다 해도 기러기 날아가면 흔적도 없이 사라진다. 사람의 존재와 행위는 눈 길 위의 기러기 발자국처럼 우연하고 허구임을 토로하고 있다.

君知妾有夫　贈妾雙明珠
感君纏綿意　繫在紅羅襦
妾家高樓連苑起　良人執戟明光裏
知君用心如日月　事夫誓擬同生死
還君明珠雙淚垂　恨不相逢未嫁時

張籍詩節婦吟　柏山

張籍 장적(唐 766~830)

節婦吟 절부음
절부의 노래

君知妾有夫	군지첩유부
贈妾雙明珠	증첩쌍명주
感君纏綿意	감군전면의
繫在紅羅襦	계재홍라유
妾家高樓連苑起	첩가고루련원기
良人執戟明光裏	양인집극명광리
知君用心如日月	지군용심여일월
事夫誓擬同生死	사부서의동생사
還君明珠雙淚垂	환군명주쌍루수
何不相逢未嫁時	하불상봉미가시

당신은 제가 유부녀인 걸 알면서도
明珠 한 쌍을 선물하셨지요
당신의 사랑에 감동하여
붉은 비단 저고리에 달았어요
저의 집은 넓은 정원에 누대가 솟아있고
남편은 대궐에서 임금님을 모시고 있답니다
당신의 마음 씀이 일월처럼 밝은 걸 알고 있지만
저는 이미 남편과 생사를 함께하기로 약속했기에
당신이 주신 明珠 눈물 흘리며 돌려드립니다
출가 전에 왜 당신을 만나지 못하였을까요

節婦: 절개가 굳은 부인. 吟: 중국 고전시가 중 악부시의 일종.
紅羅襦: 붉은 비단 저고리.
誓擬: ~하기로 맹세하다. 擬: ~하려고 하다.

남자의 절절한 사랑에 감동하여 선물을 받았는데 두 남자 사이에 갈등한 나머지 받은 선물
을 되돌려준다. "처녀 때 당신을 만났더라면 얼마나 좋았을까요?" 이루지 못할 사랑에 대한
미련과 안타까움이 가득하다.

白居易　與夢得沽酒閑飲且後期

少時猶不憂生計老後誰能惜酒錢
共把十千沽一斗相看七十欠三年
閑徵雅令窮經史醉聽清吟勝管弦
更待菊黃家醞熟共君一醉一陶然

白居易詩　與夢得沽酒閑飲且後期
　　柏山吳東發

白居易　백거이(唐　772~846)

與夢得沽酒閑飮且後期　여몽득고주한음차후기
夢得과 술마시며 후일을 기약하다

	
少時猷不憂生計	소시유불우생계
老後誰能惜酒錢	노후수능석주전
共把十千沽一斗	공파십천고일두
相看七十欠三年	상간칠십흠삼년
閑微雅令窮經史	한미아령궁경사
醉聽淸吟勝管絃	취청청음승관현
更待菊黃家醞熟	갱대국황가온숙
共君一醉一陶然	공군일취일도연

젊어서도 생계에는 걱정도 않았거늘
늙어서 누가 술값을 아끼겠는가
우리 함께 일 만전으로 술 한 말 사세
우리 나이 일흔에 세 살 모자라는구려
한가로이 經傳 史記 술자리 화제 삼고
취하여 그대 노래 들으니 음악보다 좋다네
국화꽃 필 때 담근 술 익으면
우리 다시 만나 함께 취해 보세나

夢得: 劉禹錫의 字. 당시 太子賓客의 직책으로 太子少傅인 백거이와 함께 낙양에 있었음.
雅令: 주령. 술 마실 때 화제.
家醞: 집에서 빚은 술.
陶然: 흐뭇하다. 편안하고 즐겁다.

백거이와 유우석은 67세(837)로 함께 낙양에 있을 때 한데 어울려 이미 늙었으니 술이나 마시면서 한가롭게 즐기고자 하였으며, 국화꽃 필 때쯤 집에서 담근 술이 익으면 또 다시 거나하게 취해보자고 약속한다.

昔人已乘黄鹤去此地空余
黄鹤楼黄鹤一去不复返白云
千载空悠悠晴川历历汉阳树芳草
萋萋鹦鹉洲日暮乡关何处是
烟波江上使人愁

崔颢诗黄鹤楼　柏山

崔顥 최호(唐 704?~754)

黃鶴樓 황학루

昔人已乘黃鶴去	석인이승황학거
此地空餘黃鶴樓	차지공여황학루
黃鶴一去不復返	황학일거불부반
白雲千載空悠悠	백운천재공유유
晴川歷歷漢陽樹	청천역역한양수
芳草萋萋鸚鵡洲	방초처처앵무주
日暮鄕關何處是	일모향관하처시
煙波江上使人愁	연파강상사인수

옛 사람 이미 황학 타고 가버리고
여기에 쓸쓸히 황학루만 남았네
한 번 간 황학은 다시 돌아오지 않고
흰구름만 유유히 천 년을 흘러가네
맑게 개인 강가에 한양의 숲 선명하고
향내나는 풀들은 앵무주에 무성하구나
해는 저무는데 내 고향은 어디메뇨
물안개 낀 강가에서 시름겨워 하노라

黃鶴樓: 호북성 무한시 무창구 장강변에 있는 누각. 악양루, 등왕각과 함께 중국 3대 누각.
漢陽: 무창 서쪽에 있는 지명.
萋萋: 초목이 무성한 모양.
鸚鵡洲: 무창의 강 가운데 있는 섬.

李白이 황학루에 올라 경관을 보고 詩를 지으려고 붓을 들었다가 누대에 걸린 최호의 시를
읽고 이에 견줄만한 시를 지을 수 없다며 시 짓기를 포기했다고 할 만큼 唐의 가장 뛰어난
칠언율시 작품으로 평가된다.

一片花飛減却春
風飄萬點正愁人
且看欲盡花經眼
莫厭傷多酒入唇
江上小堂巢翡翠
苑邊高塚臥麒麟
細推物理須行樂
何用浮名絆此身

杜甫詩曲江一　柏山

杜甫 두보(唐 712~770)

曲江 其一 곡강기일
곡강에서 1

一片花飛減却春	일편화비감각춘
風飄萬點正愁人	풍표만점정수인
且看欲盡花經眼	차간욕진화경안
莫厭傷多酒入脣	막염상다주입순
江上小堂巢翡翠	강상소당소비취
苑邊高塚臥麒麟	원변고총와기린
細推物理須行樂	세추물리수행락
何用浮名絆此身	하용부명반차신

꽃잎 하나 질 때 마다 봄날이 가는데
바람에 만 점 꽃 날리니 안타까워라
막 눈앞에서 꽃잎 다 지려하는데
너무 많이 마신다고 탓하지 말게
강 위 작은 누각에 물총새 집을 짓고
부용원 가 큰 무덤에는 기린상 넘어져 있네
세상만사 살펴보니 즐기며 살아야지
허명에 매여 사는 게 무슨 소용 있는가

曲江: 장안 동남쪽 명승지로 장안시민의 행락지로 유명.
傷多: 지나치게 많다.
翡翠: 물총새.
苑邊: 곡강 芙蓉苑 인근.
物理: 만물의 근본원리.
細推: 자세히 따져보다.
浮名= 虛名. 絆: 묶다. 옭아매다.

꽃잎 하나 떨어져도 봄빛이 줄어들고 바람에 꽃잎이 나부끼기만 해도 근심이 일어난다. 47
세 좌습유로 장안에서 지낼 때 수심에 겨워 헛된 명예욕 모두 버리고 곡강가에서 취해보자
고 자조하고 있다. '봄날이 간다.'는 명구는 수많은 사람들이 애송한 구절이다.

朝回日日典春衣 每日江头尽醉归
酒债寻常行处有 人生七十古来稀
穿花蛱蝶深深见 点水蜻蜓款款飞
传语风光共流转 暂时相赏莫相违

杜甫诗曲江二 柏山

杜甫 두보(唐 712~770)

曲江 其二 곡강기이
곡강에서 2

朝回日日典春衣	조회일일전춘의
每日江頭盡醉歸	매일강두진취귀
酒債尋常行處有	주채심상행처유
人生七十古來稀	인생칠십고래희
穿花蛺蝶深深見	천화협접심심견
點水蜻蜓款款飛	점수청정관관비
傳語風光共流轉	전어풍광공류전
暫時相賞莫相違	잠시상상막상위

조정에서 돌아오면 날마다 봄옷 전당잡혀
매일 곡강에서 만취하여 돌아온다
외상 술값 가는 곳마다 깔려 있고
인생 칠십 세는 예로부터 드물다네
꽃 사이 노니는 호랑나비 꽃속 깊이 보이고
강물 적시는 잠자리 느릿느릿 날고 있다
봄빛과 풍광에 말 전하길 함께 어울러 노니며
잠시나마 즐기도록 내 곁을 떠나지 마오

蛺蝶: 호랑나비.
深深: 매우 깊이. 깊숙히.
蜻蜓: 잠자리.
款款: 느릿느릿. 천천히.

두보는 날마다 조회에서 돌아보면 봄옷을 저당잡히고 곡강 근처에서 술을 마시고 만취하여
돌아온다. 인생은 길지 않아 외상 술값에 연연할 것 없지. 인생 70은 드물지만 두보는 '古稀'
를 맞지 못하고 59세에 생애를 마쳤다.

舍南舍北皆春水　但見群鷗日日來
花徑不曾緣客掃　蓬門今始為君開
盤飧市遠無兼味　樽酒家貧只舊醅
肯與鄰翁相對飲　隔籬呼取盡餘杯

杜甫詩客至　柏山

杜甫 두보(唐 712~770)

客至 객지
손님이 오다

舍南舍北皆春水	사남사북개춘수
但見群鷗日日來	단견군구일일래
花徑不曾緣客掃	화경부증연객소
蓬門今始爲君開	봉문금시위군개
盤飧市遠無兼味	반손시원무겸미
樽酒家貧只舊醅	준주가빈지구배
肯與鄰翁相對飲	긍여린옹상대음
隔離呼取盡餘杯	격리호취진여배

집 앞뒤로 온통 봄물이 가득한데
날마다 날아오는 갈매기 떼만 보이네
손님 온다고 꽃길 쓸지 아니하고
오늘 비로소 그대 위해 사립문 연다오
시장이 멀어 저녁상엔 좋은 반찬 없고
집이 빈한하여 술동이엔 묵은 술뿐이네
이웃 노인과 어울려 함께 술 마시려고
울타리 너머로 불러와 남은 술 비우리라

舍南舍北: 두보가 살던 성도의 浣花草堂.
蓬門: 쑥대를 엮어서 만든 사립문. 가난한 집의 문.
飧: 뜨거운 음식이나 저녁밥. 兼味: 두 가지 이상의 음식.

봄이 되어도 아무도 찾는 이 없고 단지 갈매기 떼만 오락가락하는 적막한 집이지만 최明府 외숙이 찾아와 기뻐서 정성을 다해 접대한다. 오래 묵은 술이지만 이웃 노인들과 어울려 함께 즐거움을 나누고자 한다.

风急天高猿啸哀，渚清沙白鸟飞回。无边落木萧萧下，不尽长江滚滚来。万里悲秋常作客，百年多病独登台。艰难苦恨繁霜鬓，潦倒新停浊酒杯。

杜甫诗登高　柏山

杜甫 두보(唐 712~770)

登高 등고
높은 데 올라

	
風急天高猿嘯哀	풍급천고원소애
渚淸沙白鳥飛蛔	저청사백조비회
無邊落木蕭蕭下	무변낙목소소하
不盡長江滾滾來	부진장강곤곤래
萬里悲秋常作客	만리비추상작객
百年多病獨登臺	백년다병독등대
艱難苦恨繁霜鬢	간난고한번상빈
潦倒新停濁酒杯	요도신정탁주배

바람 일고 하늘 높아 원숭이 슬피 울고
물 맑은 강가 모래 하얀데 새는 맴돌며 난다
가이없는 숲 낙엽이 우수수 지고
끝없는 장강 넘실대며 흘러오네
만리 객지 쓸쓸한 가을 이내 몸 나그네 되어
한평생 병 많은 몸 홀로 누각에 오른다
간난과 고생으로 흰머리만 늘어나고
늙고 쇠약하여 근래 탁주마저 끊었다오

蕭蕭: 낙엽이 지는 소리.
滾滾: 물이 세차게 흐르는 모양.
常作客: 언제나 나그네 신세가 되다.
潦倒: 노쇠한 모습.
濁酒杯: 술잔. 두보는 만년에 폐병으로 고생하다 숨짐.

夔州에서 중양절을 맞아 높은 누각에 올라 쓸쓸한 가을 풍경을 둘러보며, 나그네 신세가 되어 병약한 몸에 흰머리까지 늘어나고, 술마저 끊어야 하는 노쇠한 자신의 처지를 한스러워하고 있다.

滕王高閣臨江渚　佩玉鳴鸞罷歌舞
畫棟朝飛南浦雲　珠簾暮捲西山雨
閒雲潭影日悠悠　物換星移幾度秋
閣中帝子今何在　檻外長江空自流

王勃詩滕王閣　柏山

王勃 왕발(唐 650~676)

騰王閣 등왕각
등왕각에서

騰王高閣臨江渚	등왕고각임강저
佩玉鳴鑾罷歌舞	패옥명란파가무
畵棟朝飛南浦雲	화동조비남포운
朱簾暮捲西山雨	주렴모권서산우
閑雲潭影日悠悠	한운담영일유유
物換星移幾度秋	물환성이기도추
閣中帝子今何在	각중제자금하재
檻外長江空自流	함외장강공자류

등왕각 강가에 높이 서 있는데
구슬소리 방울소리 가무소리 그친지 오래일세
아침이면 남포의 구름 기둥을 물들이고
저녁이면 서산의 비에 구슬발 걷는다
한가로운 구름 연못에 비치고 해는 공중에 떠가는데
물정 바뀌고 별자리 옮아가 세월 얼마나 지났는가
누각에 있던 왕자님 지금은 어디에 있는지…
난간 너머 長江은 덧없이 흘러가네

騰王閣: 江西省 南昌市 서남 장강지류에 위치.
佩玉: 허리에 차는 구슬.
鳴鑾: 말방울.
朱簾: 구슬로 장식한 발.
南浦: 남포군 驛亭 부근.
西山: 남창군 서방 삼십리에 소재.

騰王의 전성시대는 화려하였지만 그 동안 세상 물정은 다 바뀌고 세월도 많이 흘러 지금 閣中에는 당시의 주인 騰王은 보이지 않고 난간에 기대어 덧없이 흘러가는 강물을 보면서 인생 무상을 느낄뿐이다.

闲来无事不从容
睡觉东窗日已红
万物静观皆自得
四时佳兴与人同
道通天地有形外
思入风云变态中
富贵不淫贫贱乐
男儿到此是豪雄

程顥 秋日偶成 朱柏山

程顥 정호(北宋 1032~1085)

秋日偶成 추일우성
가을날 우연히 짓다

閑來無事不從容	한래무사부종용
睡覺東窓日已紅	수각동창일이홍
萬物靜觀皆自得	만물정관개자득
四時佳興與人同	사시가흥여인동
道通天地有形外	도통천지유형외
思入風雲變態中	사입풍운변태중
富貴不淫貧賤樂	부귀불음빈천락
男兒到此是豪雄	남아도차시호웅

한가로이 지내니 일마다 편안하고
잠에서 깨어나니 벌써 동창이 밝았네
만물을 살펴보면 스스로 존재 이유가 있고
사시의 흥취도 인간사와 마찬가지이네
천지자연의 원리에서 진리를 얻고
세상풍운의 변화 속에서 사려를 얻으며
부귀를 탐익하지 않고 빈천을 즐겨하니
男兒가 여기에 이르면 영웅호걸이라 하리

靜觀: 만물의 이치를 가만히 생각함.
自得: 각각의 이치에 따라 존재함.
有形外: 사물존재의 근본 원리.

만물은 모두 생겨난 이유가 있으며 사계절의 흥취도 나고 죽는 인간사와 같지 않는가. 천지 자연에서 진리를 깨닫고 세상변화에서 사려를 얻으며 부귀에 빠지지 않고 빈천을 즐길 줄 알면 그가 바로 영웅호걸이 아닌가.

仙臺初見五城樓　風物淒淒宿雨收
山色遙連秦樹晚　砧聲近報漢宮秋
疏松影落空壇靜　細草春香小洞幽
何用別尋方外去　人間亦自有丹丘

韓翃詩同題仙遊觀　柏山

韓翃 한굉(唐 생몰미상 754 진사)

同題仙遊觀 동제선유관
선유관에서 함께 시를 짓다

仙臺初見五城樓	선대초견오성루
風物凄凄宿雨收	풍물처처숙우수
山色遙連秦樹晚	산색요련진수만
砧聲近報漢宮秋	침성근보한궁추
疏松影落空壇靜	소송영락공단정
細草香生小洞幽	세초향생소동유
何用別尋方外去	하용별심방외거
人間亦自有丹丘	인간역자유단구

선대에 올라 처음으로 오성루 보니
풍경은 쓸쓸하고 밤새 오던 비 그쳤네
산색은 멀리 秦 나라 숲으로 이어지고
다듬이 소리 벌써 장안에 가을을 알린다
성긴 솔 그림자 아래 빈 제단 조용하고
가냘픈 풀 향기 사원에 그윽히 풍긴다
달리 세상 밖의 지경을 찾아갈 필요 있으랴
인간 세상에도 신선 사는 지경 있는 것을

仙遊觀: 도교의 사원. 섬서성 인유현 북쪽 교외에 있는 도관.
五城樓: 선유관을 황제의 오성루에 비유.
小洞: 소동천. 경치 좋은 곳으로 선유관을 가리킴.
方外: 세상 밖의 세계. 丹丘: 신선이 사는 곳.

道觀의 제단은 참으로 고요한데 다만 드문드문 소나무 그림자만 있고, 골짜기에는 풀 향기가 그윽하여 한적한 느낌을 준다. 인간 세상에 丹丘 선경이 있는데 굳이 세상 밖으로 淨土를 찾아갈 필요가 있겠는가.

若耶溪傍採蓮女，笑隔荷花共人語。
日照新妝水底明，風飄香袂空中舉。
岸上誰家遊冶郎，三三五五映垂楊。
紫騮嘶入落花去，見此踟躕空斷腸。

李白詩 採蓮曲 柏山

李白 이백(唐 701~762)

採蓮曲 채련곡
연밥 따는 처녀

若耶溪傍採蓮女	약야계방채연여
笑隔荷花共人語	소격하화공인어
日照新粧水底明	일조신장수저명
風標香袖空中擧	풍표향수공중거
岸上誰家遊冶郎	안상수가유야랑
三三五五映垂楊	삼삼오오영수양
紫騮嘶入落花去	자류시입낙화거
見此躊躇空斷腸	견차주저공단장

약야계 냇가에서 연밥 따는 처녀
연꽃 사이로 웃으며 속삭이네
햇살 가득 고운 얼굴 물속에 어리고
향기로운 소맷자락 바람에 나부낀다
강기슭 봄놀이 나온 저 총각 누구 집 자제인가
수양버들 사이로 삼삼오오 어른거린다
준마 울며 꽃잎 떨어지는 길로 달려가네
의기양양한 모습 보고 공연히 애태우네

若耶溪: =야계 浙江省 會稽縣 동남에 있음.
冶郎: 미소년. 紫騮: 자줏빛 니는 준마.
躊躇: 주저하다. 망설이다. 의기양양한 모양.

야계 냇가에서 동네 처녀들 함께 연밥 따면서 즐겁게 웃으며 얘기를 나누는데, 강기슭에 자줏빛 적마를 타고 나타난 총각들, 수양버들 가지 사이로 보이는 의기양양한 그 모습에 나도 몰래 가슴이 설렌다.

酌酒與君君自寬
人情翻覆似波瀾
白首相知猶按劍
朱門先達笑彈冠
草色全經細雨濕
花枝欲動春風寒
世事浮雲何足問
不如高臥且加餐

王維詩酌酒與裴迪　柏山

116

王維　왕유(唐 699~759)

酌酒與裵迪　작주여배적
친구 배적에게 술을 따르며

酌酒與君君自寬	작주여군군자관
人情翻覆似波瀾	인정번복사파란
白首相知猶按劍	백수상지유안검
朱門先達笑彈冠	주문선달소탄관
草色全經細雨濕	초색전경세우습
花枝欲動春風寒	화지욕동춘풍한
世事浮雲何足問	세사부운하족문
不如高臥且加餐	불여고와차가찬

술 한 잔 권하노니 그대 마음 편히 먹게
세상인정 번복이 물결 같은 것
백발 되도록 친한 친구 칼을 겨눌 수 있고
고관 선배도 벼슬 준비하는 후배를 비웃는다네
풀빛은 늘 보슬비에 젖게 마련이고
꽃가지 피려하면 봄바람이 차갑지
세상일 뜬구름만 같으니 물어 무엇하랴
세상사 잊고 맛난 것이나 즐기며 살게나

裵迪: 왕유와 가까이 지냈던 시인.
按劍: 칼을 어루만지며 공격할 생각을 함.
朱門: 붉은 칠을 한 문. 고관의 집.
彈冠: 갓의 먼지를 털다. 벼슬에 나갈 준비를 하다.
高臥: 베개를 높이 베고 눕다. 세상일에 물러나 한가로이 지냄.
加餐: 식사를 많이 하여 몸을 보양함.

진사 시험에 낙방한 친구 裵迪을 불러 술을 권하며 위로한다. 잡초 같은 민초들은 성은에 만족하지만 관가에 나선 선비들은 모함과 방해를 받기 쉬운 법이다. 뜬 구름 같은 인생 그저 제 몸 온전히 보전하란다.

鳳凰臺上鳳凰遊　鳳去臺空江自流
吳宮花草埋幽徑　晉代衣冠成古丘
三山半落青天外　二水中分白鷺洲
總為浮雲能蔽日　長安不見使人愁

李白詩登金陵鳳凰臺　柏山

李白　이백(唐 701~762)

登金陵鳳凰臺　등금릉봉황대
금릉 봉황대에 올라

鳳凰臺上鳳凰遊	봉황대상봉황유
鳳去臺空江自流	봉거대공강자류
吳宮花草埋幽徑	오궁화초매유경
晉代衣冠成古邱	진대의관성고구
三山半落靑天外	삼산반락청천외
二水中分白鷺洲	이수중분백로주
總爲浮雲能蔽日	총위부운능폐일
長安不見使人愁	장안불견사인수

봉황대 위에 봉황새 노닐더니
봉황은 어디가고 빈 누대 아래 장강만 흐르누나
오나라 궁녀들은 오솔길에 묻혔고
진나라 호걸들은 무덤속에 누웠구나
세 봉우리 절반은 하늘 밖으로 나가 있고
두 갈래 강물은 백로주를 끼고 흐른다
이 모든 것 뜬구름이 해를 가린 탓이니
장안이 보이지 않아 걱정스럽네

金陵: 지금의 남경. 吳는 建業, 晉은 健康이라 도읍하여 칭함.
鳳凰臺: 육조시대 송 永嘉년간에 봉황새가 떼지어 노는 것을 보고 臺를 지었다고 함.
吳宮: 吳의 孫權이 세운 궁전.
衣冠: 의관을 착용한 귀족.

간사한 신하가 어짊을 가리는 것, 그것은 오히려 뜬구름이 해와 달을 가리는 것과 같다는
〈新語〉의 구절과 같이 高力士 등 간신의 참소에 추방된 李白의 의중을 표현하고 있다.

怅卧新春白袷衣　白门寥落意多违
红楼隔雨相望冷　珠箔飘灯独自归
远路应悲春晼晚　残宵犹得梦依稀
玉珰缄札何由达　万里云罗一雁飞

李商隱詩春雨　柏山

李商隱 이상은(唐 813~858)

春雨 춘우
봄비

悵臥新春白袷衣	창와신춘백겹의
白門寥落意多違	백문요락의다위
紅樓隔雨相望冷	홍루격우상망랭
珠箔飄燈獨自歸	주박표등독자귀
遠路應悲春晼晚	원로응비춘원만
殘宵猶得夢依稀	잔소유득몽의희
玉璫緘札何由達	옥당함찰하유달
萬里雲羅一雁飛	만리운라일안비

새봄에 하얀 겹옷 입고 쓸쓸히 누웠는데
白門은 적막하고 일마다 여의치 않네
빗속에 홍루를 바라보니 날은 싸늘하고
주렴에 흔들리는 등불 나 혼자 돌아 온다
멀리 간 그대는 봄날 저무니 응당 슬퍼하리라
날 샐 무렵 꿈결에 희미하게 보이네
옥 귀고리와 편지를 어떻게 전할까
만리 비단구름 타고 외기러기 날아가누나

白袷衣: 흰 천으로 지은 겹옷으로 당시의 평상복.
白門: 남조 宋의 도성 健康城의 宣陽門. 이상은이 한 여인과 사랑을 나눈 곳.
晼晚: 해가 저물어 어둑어둑한 때.
殘宵: 날이 샐 무렵.

새봄에 정을 나누었던 백문에 가 보았지만 그대 없어 적막하고 그대 있던 홍루를 바라보다 혼자 쓸쓸히 돌아와 꿈결에서 잠시 보는 것으로 자신을 위로한다. 저 멀리 기러기에게 이 마음 전할 수 있으면 좋으련만.

雲開遠見漢陽城　猶是孤帆一日程
估客晝眠知浪靜　舟人夜語覺潮生
三湘愁鬢逢秋色　萬里歸心對月明
舊業已隨征戰盡　更堪江上鼓鼙聲

盧綸詩晚次鄂州　柏山

盧綸　노륜(唐 748~800)

晚次鄂州　만차악주
저녁에 악주에 머물다

雲開遠見漢陽城	운개원견한양성
猶是孤帆一日程	유시고범일일정
估客晝眠知浪靜	고객주면지랑정
舟人夜語覺潮生	주인야어각조생
三湘愁鬢逢秋色	삼상수빈봉추색
萬里歸心對月明	만리귀심대월명
舊業已隨征戰盡	구업이수정전진
更堪江上鼓鼙聲	갱감강상고비성

구름 걷혀 저 멀리 한양성 보여도
여전히 작은 배로 하루가 걸린다
행상들 낮잠 자니 파도 자는 줄 알겠고
사공들 밤에 떠드니 潮水 오는 줄 알겠네
삼상 땅에서 수심에 찬 흰머리로 가을 맞고
만리 고향 가고파 밝은 달 쳐다본다
家産은 이미 전쟁으로 모두 없어졌는데
강가 전장의 북소리도 어이 다시 견디랴

鄂州: 호북성 무한시 무창.
漢陽: 호북성 무한시를 가리킴.
估客: 행상.
三湘: 동정호 부근의 악주.
舊業: 지난날의 농지와 가산.
鼓鼙: 군대가 사용하는 북. 鼓는 큰 북, 鼙는 작은 북.향수를

安史의 난을 겪으며 지은 작품으로 배를 타고 유랑하는 모습과 만리타향에서 느끼는 향수를 그렸다. 집안의 가산은 모두 전란으로 폐허가 되었는데 다시 강가에서 전장의 북소리가 들려오니 이를 어이 견디랴.

三年謫宦此棲遲
萬古惟留楚客悲
秋草獨尋人去後
寒林空見日斜時
漢文有道恩猶薄
湘水無情弔豈知
寂寂江山搖落處
憐君何事到天涯

劉長卿詩一首
柏山吳東�

劉長卿 유장경(唐 709~786)

長沙過賈誼宅 장사과가의댁
장사의 賈誼 옛집을 들으다

三年謫宦此棲遲　삼년적환차서지
萬古惟留楚客悲　만고유류초객비
秋草獨尋人去後　추초독심인거후
寒林空見日斜時　한림공견일사시
漢文有道恩猶薄　한문유도은유박
湘水無情弔豈知　상수무정조기지
寂寂江山搖落處　적적강산요락처
憐君何事到天涯　련군하사도천애

삼년 동안 유배되어 여기서 지내니
만고 초객 굴원의 슬픔만 남아있구나
가을 풀숲 홀로 찾았건만 사람은 가고난 후
차가운 숲에 해지는 모습만 보이네
漢文帝는 道가 있어도 은혜는 박했고
상수는 무정하니 어찌 애도할 줄 알랴
여기는 적막강산 낙엽지는 곳인데
가련한 그대 어찌하여 하늘 끝까지 왔는가

賈誼: 낙양 출신으로 문재가 뛰어나며 '弔屈原賦'를 지음.
楚客: 초나라 땅 장사에서 유배생활을 한 가의를 가리킴.
漢文: 한 문제 유항은 도의가 있고 현명한 군주이지만 가의를 중용하지 않았음.

유장경은 南巴로 좌천되어 가는 도중 그곳에 좌천된 賈誼의 고택을 들러서 그를 회고하고
있다. 비록 옛일을 가지고 가을 풍경과 가의의 비애를 말하고 있지만 기실 유배가는 자신의
처지를 가엾게 여긴 것이리라.

江上吟　俞泰興刻　p.128

초서한시칠언

古詩

木兰之枻沙棠舟，玉箫金管坐两头。
美酒樽中置千斛，载妓随波任去留。
仙人有待乘黄鹤，海客无心随白鸥。
屈平词赋悬日月，楚王台榭空山丘。
兴酣落笔摇五岳，诗成笑傲凌沧洲。
功名富贵若长在，汉水亦应西北流。

李白诗江上吟　辛巳年夏　柏山

李白 이백(唐 701~762)

江上吟 강상음
강에서 배 타고 읊다

木蘭之枻沙棠舟	목란지예사당주
玉簫金管坐兩頭	옥소금관좌량두
美酒樽中置千斛	미주준중치천곡
載妓隨波任去留	재기수파임거류
仙人有待乘黃鶴	선인유대승황학
海客無心隨白鷗	해객무심수백구
屈平詞賦懸日月	굴평사부현일월
楚王臺榭空山丘	초왕대사공산구
興酣落筆搖五嶽	흥감락필요오악
詩成笑傲凌滄洲	시성소오릉창주
空名富貴若長在	공명부귀약장재
漢水亦應西北流	한수역응서북류

목란나무 삿대에 사당나무 배
옥퉁소 금피리 연주자 양편에 앉았구나
맛좋은 술 단지에 가득 담아서
기녀 싣고 파도 따라 마음대로 노니노라
신선들 머무르다 黃鶴 타고 떠나고
어부는 무심히 白鷗 따라 노닌다
굴원의 詞賦는 일월처럼 빛나건만
초왕의 궁궐은 덧없이 산언덕이 되었구나
흥겨워 글씨 쓰면 五嶽이 춤을 추고
시를 지어 웃으며 의기양양 창해를 바라보네
부귀공명 오래토록 누릴 수 있다면
漢水도 서북쪽으로 역류하리라

大江東去浪淘盡千古風流人物故壘
西邊人道是三國周郎赤壁亂石穿
空驚濤拍岸捲起千堆雪江山如畫

一時多少豪傑遙想公瑾當年小喬
初嫁了雄姿英發羽扇綸巾談笑間
檣櫓灰飛煙滅故國神遊多情應笑

我早生華髮人生如夢一樽還酹
江月　東坡詞赤壁懷古　柏山散人

蘇軾　소식(北宋 1036~1101)

赤壁懷古　적벽회고
적벽대전을 회고하며

大江東去	대강동거	長江 동으로 흘러가며
浪淘盡	낭도진	모두 씻어가 버렸네
千古風流人物	천고풍류인물	천고의 영웅호걸들을...
故壘西邊	고루서변	옛 성루 서쪽을
人道是	인도시	사람들은 말한다네
三國周郎赤壁	삼국주랑적벽	주유가 공을 세운 적벽이라고
亂石穿空	난석천공	치솟은 바위들 하늘을 찌르고
驚濤拍岸	경도박안	놀란 파도 절벽을 때리며
捲起千堆雪	권기천퇴설	눈 더미 같은 파도를 말아 올린다
江山如畵	강산여화	강산은 그림처럼 아름다운데
一時多少豪傑	일시다소호걸	한 때 영웅호걸 그 얼마이던가
遙想公瑾當年	요상공근당년	아득히 당시의 주유를 생각해보니
小喬初嫁了	소교초가료	절세미인 小喬와 갓 혼인하고
雄姿英發	웅자영발	빼어난 자태 뛰어난 재주 발휘하여
羽扇綸巾	우선륜건	깃털 부채 들고 비단 두건 쓰고
笑談間	소담간	한가히 담소하는 사이에
檣櫓灰飛煙滅	장로회비연멸	적 군함 재가 되고 연기로 사라졌네
故國神遊	고국신유	적벽 거닐며 노니는데
多情應笑我	다정응소아	정 많은 그대 나를 보고
早生華髮	조생화발	벌써 백발이 성성하다고 웃겠지
人生如夢	인생여몽	인생은 꿈과 같은 것
一樽還酹江月	일준환뢰강월	술잔 부어 달 뜬 강에 제사하노라

八月秋高風怒號　捲我屋上三重茅
茅飛渡江灑江郊　高者掛罥長林梢
下者飄轉沉塘坳　南村群童欺我老無力
忍能對面為盜賊　公然抱茅入竹去
唇焦口燥呼不得　歸來倚杖自歎息
俄頃風定雲墨色　秋天漠漠向昏黑

杜甫 두보(唐 712~770)

茅屋爲秋風所破歌 모옥위추풍소파가
가을바람에 부서진 초가집

八月秋高風怒號	팔월추고풍노호
捲我屋上三層茅	권아옥상삼층모
茅飛渡江灑江郊	모비도강쇄강교
高者掛罥長林梢	고자괘견장림초
下者飄轉沈塘坳	하자표전침당요
南村群童欺我老無力	남촌군동기아노무력
忍能對面爲盜賊	인능대면위도적
公然抱茅入竹去	공연포모입죽거
脣燋口燥呼不得	순초구조호부득
歸來倚杖自歎息	귀래의장자탄식
俄頃風定雲黑色	아경풍정운흑색
秋天漠漠向昏黑	추천막막향혼흑

팔월 가을 하늘 높고 바람 성난 듯 울부짖더니
우리집 지붕 세 겹 이엉 말아 올려 버렸네
띠집 지붕 날려가 강 건너 언덕에 흩어지고
높은 것은 큰 나무 숲의 가지 끝에 걸리고
낮은 것은 바람에 휘둘려 못가 웅덩이에 빠졌네
남촌의 아이들 내 늙고 힘없음을 깔보고
뻔뻔스럽게도 내 보는 앞에서 도둑질 하네
보란 듯 띠 이엉 안고 대숲으로 도망쳐도
입술 타고 입 말라 고함조차 지르지 못하고
돌아와 지팡이에 기대어 절로 한 숨 짓네
잠시 후 바람 멎고 구름 검게 변하더니
가을 하늘 구름 짙어 저녁되어 컴컴하네

布衾多年冷似鐵，嬌兒惡臥踏裏裂。床頭屋漏無乾處，雨腳如麻未斷絕。自經喪亂少睡眠，長夜沾濕何由徹！安得廣廈千萬間，大庇天下寒士俱歡顏，風雨不動安如山！嗚呼！何時眼前突兀見此屋，吾廬獨破受凍死亦足！

杜甫詩茅屋爲秋風所破歌 柏山

布衾多年冷似鐵　　포금다년냉사철
嬌兒惡臥踏裏裂　　교아악와답리렬
床頭屋漏無乾處　　상두옥루무건처
雨脚如麻未斷絕　　우각여마미단절
自經喪亂少睡眠　　자경상란소수면
長夜霑濕何由徹　　장야점습하유철
安得廣廈千萬間大庇　안득광하천만간대비
天下寒士俱歡顏　　천하한사구환안
風雨不動安如山嗚呼　풍우부동안여산오호
何時眼前突兀見此屋　하시안전돌올견차옥
吾廬獨破受凍死亦足　오려독파수동사역족

베 이불 오래되어 쇠처럼 차가운데
잠버릇 고약한 녀석들 걷어차 속 다 찢어졌네
침대머리 집이 새어 마른 곳이 없는데
삼대 같이 내리는 빗발 그칠 줄 모르네
난리 겪고난 후 잠마저 없어지고
긴 밤 비에 젖어 어이 지새우는가
어이하면 천만 칸 너른 집을 마련하여
크게 천하의 가난한 선비를 덮어주어 같이 웃는 낯 지을가
비바람에도 산처럼 끄떡없을 테니
아아
어느 때 눈앞에 우뚝하게 이런 집 나타나리
그 날이 온다면 내 움막 부서지고 얼어 죽어도 족하리라

青天有月来几时　我今停杯一問之
人攀明月不可得　月行却与人相随
皎如飞镜临丹阙　绿烟灭尽清辉发
但見宵従海上来　宁知晓向云间没
白兔捣药秋复春　嫦娥孤栖与誰邻
今人不見古時月　今月曾经照古人

李白　이백(唐 701~762)

把酒問月　파주문월
술잔 들고 달에게 묻다

靑天有月來幾時	청천유월래기시
我今停盃一問之	아금정배일문지
人攀明月不可得	인반명월불가득
月行却與人相隨	월행각여인상수
皎如飛鏡臨丹闕	교여비경임단궐
綠煙滅盡淸輝發	녹연멸진청휘발
但見宵從海上來	단견소종해상래
寧知曉向雲間沒	영지효향운간몰
白兎搗藥秋復春	백토도약추부춘
姮娥孤棲與誰隣	항아고서여수린
今人不見古時月	금인불견고시월
今月曾經照古人	금월증경조고인
古人今人若流水	고인금인약유수
共看明月皆如此	공간명월개여차
惟願當歌對酒時	유원당가대주시
月光長照金樽裏	월광장조금준리

푸른 하늘에 달 떠 있은 지 얼마나 될까요
내 지금 술잔 들고 묻고자 하노라
사람들 달에 오르려 해도 오를 수 없지만
달은 오히려 사람 따라 다니는구나
거울 같이 밝게 솟은 달 仙宮에 걸린 듯
푸른 안개 사라지니 밝은 빛을 비추네
밤에 바다위로 떠오르는 것만 보았으니
새벽 구름 사이로 사라지는 줄 어찌 알리
흰 토끼는 봄가을로 불사약 찧고 있는데
항아는 혼자 살며 누구와 이웃하나
지금 사람 옛날 달을 보지 못하였지만
지금 달은 이전에 옛 사람들 비추었노라
옛 사람 지금 사람 흐르는 물과 같지만
달을 바라보는 마음은 모두 같으리라
오직 바라건대 술 마시며 노래 부르는 동안
달님이여 술단지 속을 오래오래 비추어 주오

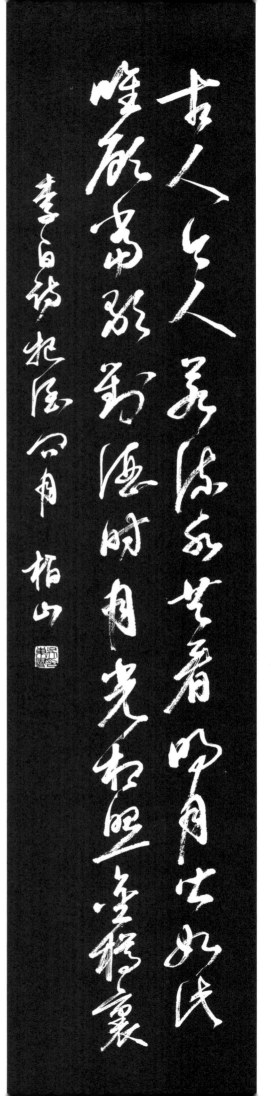

張生手持石鼓文，勸我試作石鼓歌。少陵無人謫仙死，才薄將奈石鼓何。周綱陵遲四海沸，宣王憤起揮天戈。大開明堂受朝賀，諸侯劍佩鳴相磨。蒐于岐陽騁俊物，萬里禽獸皆遮羅。鐫功勒成告萬世，鑿石作鼓隳嵯峨。

韓愈 한유(唐 768~824)

石鼓歌 석고가
석고의 노래

張生手持石鼓文	장생수지석고문
勸我試作石鼓歌	권아시작석고가
少陵無人謫仙死	소릉무인적선사
才薄將奈石鼓何	재박장내석고하
周綱陵遲四海沸	주강능지사해비
宣王憤起揮天戈	선왕분기휘천과

大開明堂受朝賀	대개명당수조하
諸侯劍珮鳴相磨	제후검패명상마
蒐于岐陽騁雄俊	수우기양빙웅준
萬里禽獸皆遮羅	만리금수개차라
鐫功勒成告萬世	전공늑성고만세
鑿石作鼓隳嵯峨	착석작고휴차아

장생이 손수 석고문을 들고 와서
석고가를 지어보라고 나에게 권하네
소릉에는 두보 없고 적선 이백도 죽었으니
얕은 재주로 어찌 석고가를 짓겠는가
주나라 기강 무너져 사해가 들끓을 때
선왕이 떨쳐일어나 하늘 창 휘둘렀네

명당 크게 열고 조하를 받으니
제후들의 칼과 구슬 부딪쳐 울렸다오
기산 남쪽으로 사냥나가 영웅 준걸들 달리니
만리의 금수들 모두 그물에 걸렸다오
공을 새기고 성과 새겨 만대에 알리고자
돌 파내어 북 만드니 높은 산 무너졌네

從臣才藝咸第一，揀選撰刻留山阿。
雨淋日炙野火燎，鬼物守護煩撝呵。
公從何處得紙本，毫髮盡備無差訛。
辭嚴義密讀難曉，字體不類隸與蝌。
年深豈免有缺畫，快劍斫斷生蛟鼉。
鸞翔鳳翥眾仙下，珊瑚碧樹交枝柯。

從臣才藝咸第一　　종신재예함제일
揀選撰刻留山阿　　간선찬각유산아
雨淋日炙野火燒　　우림일자야화소
鬼物守護煩撝訶　　귀물수호번휘가
公從何處得紙本　　공종하처득지본
毫髮盡備無差訛　　호발진비무차와

辭嚴義密讀難曉　　사엄의밀독난효
字體不類隷與蝌　　자체불류예여과
年深豈免有缺畫　　연심기면유결화
快劍斫斷生蛟鼉　　쾌검작단생교타
鸞翔鳳翥衆仙下　　난상봉저중선하
珊瑚碧樹交枝柯　　산호벽수교지가

수행한 신하들 재주 학문 모두 천하 제일인데
선발하여 지은 글 돌에 새겨 山阿에 남겼도다
비에 젖고 햇볕 쬐고 들불에 탔지만
귀물이 수호하고 해하는 자 물리쳤네
공께선 어디에서 탁본을 구해 왔는가
털끝까지 다 갖추고 조금도 어김없구나

문사는 엄정하고 뜻은 정밀하여 읽어도 이해하기 어렵고
글자체는 예서도 아니고 과두문자와도 닮지 않았네
세월이 깊었으니 결손 획 어찌 면할까만
날랜 칼로 쪼개고 끊으니 교룡과 악어 살아나오 듯
난새와 봉황이 날고 신선들이 내려오는 듯
산호가지 서로 얽혀 있는 듯 하네

金繩鐵索鎖鈕壯　古鼎躍水龍騰梭
陋儒編詩不收入　二雅褊迫無委蛇
孔子西行不到秦　掎摭星宿遺羲娥
嗟予好古生苦晚　對此涕淚雙滂沱
憶昔初蒙博士徵　其年始改稱元和
故人從軍在右輔　為我度量掘臼科

金繩鐵索鎖紐壯　금승철삭쇄뉴장
古鼎躍水龍騰梭　고정약수용등사
陋儒編詩不收入　누유편시불수입
二雅褊迫無委蛇　이아편박무위사
孔子西行不到秦　공자서행부도진
掎摭星宿遺羲娥　기척성숙유희아

嗟余好古生苦晚　차여호고생고만
對此涕淚雙滂沱　대차체루쌍방타
憶昔初蒙博士徵　억석초몽박사징
其年始改稱元和　기년시개칭원화
故人從軍在右輔　고인종군재우보
爲我量度掘臼科　위아양탁굴구과

금줄과 쇠사슬이 서로 얽혀 힘차고
옛 솥이 물에서 뛰듯 용은 북이 되어 날아가듯
고루한 선비들 「시경」 엮을 때 수록하지 않아
「대아」 「소아」는 편협하여 여유가 없네
공자 서쪽으로 갔지만 秦에 이르지 못해 석고 못보고
뭇별들은 주웠으나 해와 달 같은 석고를 놓쳤네

아 나 옛것 좋아하지만 너무 늦게 태어나
석고를 대하니 두 줄기 눈물이 흐른다
생각건대 처음 박사로 부름을 받았을 때
그해 처음 元和(憲宗 年號)라 고쳐 불렀지
친구가 종군하여 우보에 있을 때
나를 위해 구덩이 파 보기로 계획하였지

年深豈免有缺畫　快劍砍斷生蛟鼉
鸞翔鳳翥眾仙下　珊瑚碧樹交枝柯
金繩鐵索鎖鈕壯　古鼎躍水龍騰梭
陋儒編詩不收入　二雅褊迫無委蛇
孔子西行不到秦　掎摭星宿遺羲娥

濯冠沐浴告祭酒　　탁관목욕고좨주
如此至寶存豈多　　여차지보존기다
氈包席裹可立致　　전포석과가립치
十鼓祇載數駱駝　　십고지재수락타
薦諸太廟比郜鼎　　천제태묘비고정
光價豈止百倍過　　광가기지백배과

聖恩若許留太學　　성은약허류태학
諸生講解得切磋　　제생강해득절차
觀經鴻都尙塡咽　　관경홍도상전열
坐見擧國來奔波　　좌견거국래분파
剜苔剔蘚露節角　　완태척선노절각
安置妥帖平不頗　　안치타첩평불파

관 씻고 목욕한 후 祭酒에게 아뢰기를
이처럼 지극한 보물 어찌 그리 많으리오
담요로 싸고 자리로 말면 잘 가져올 수 있으니
열 개의 석고 몇 마리 낙타에 싣겠지요
태묘에 바쳐 郜鼎과 나란히 놓는다면
광채와 가치가 어찌 백 배에 그치리오

성은으로 허락하시어 태학에 보관 한다면
학생들 읽고 풀어 학문을 갈고 닦을 텐데
석경을 관람하려고 홍도문을 메웠다는데
장차 온 나라 사람들 몰려 와 보겠지
이끼 깎고 후벼 마디와 모서리 드러내고
안정되게 놓아서 기울어지지 않게 하여

大廈深簷與蓋覆，經歷久遠期無佗。中朝大官老於事，詎肯感激徒媕婀。牧童敲火牛礪角，誰復著手為摩挲。日銷月鑠就埋沒，六年西顧空吟哦。羲之俗書趁姿媚，數紙尚可博白鵝。繼周八代爭戰罷，無人收拾理則那。

大廈深簷與蓋覆　　대하심첨여개부
經歷久遠期無他　　경력구원기무타
中朝大官老於事　　중조대관노어사
詎肯感激徒嗋婀　　거긍감격도암아
牧童敲火牛礪角　　목동고화우려각
誰復著手爲摩挲　　수부착수위마사

日銷月鑠就埋沒　　일소월삭취매몰
六年西顧空吟哦　　육년서고공음아
羲之俗書趁姿媚　　희지속서진자미
數紙尙可博白鵝　　수지상가박백아
繼周八代爭戰罷　　계주팔대쟁전파
無人收拾理則那　　무인수습이칙나

큰 집에 깊은 처마로 덮고 가려준다면
세월이 오래 지나도 탈날 일 없으리
조정의 대관들 온갖 일에 익숙할 터인데
어찌 감격만 하고 우물쭈물 하는가
목동들 부싯돌로 삼고 소떼들 뿔을 비벼대니
누가 다시 손대어 어루만지랴

날로 삭고 달로 부서져 허물어져갈 뿐
육년 동안 서쪽 바라보며 공연히 한숨짓네
왕희지 속된 글씨 예쁜 모양만 추구하여
글씨 몇 장만 있으면 흰 거위와 바꿀 수 있었는데
주나라를 이은 여덟 왕조 전쟁은 끝났으나
석고 돌보는 이 없으니 어이된 일인가

方今太平日無事
방금태평일무사
柄用儒術崇丘軻
병용유술숭구가
安能以此上論列
안능이차상논열
願借辯口如懸河
원차변구여현하
石鼓之歌止於此
석고지가지어차
嗚呼吾意其蹉跎
오호오의기차타

지금은 태평시대 나날이 일 없으니
儒學을 정치에 쓰고 孔孟을 숭상하는데
어찌 이를 조정에 올려 논의에 부칠까
원하노니 폭포와 같은 구변으로 늘어놓기를
석고 노래 여기서 그치리니
아아 안타깝네 나의 뜻 어긋남이 얼마인지

杜甫 肖像

玉露凋傷楓樹林
巫山巫峽氣蕭森
江間波浪兼天湧
塞上風雲接地陰
叢菊兩開他日淚
孤舟一繫故園心
寒衣處處催刀尺
白帝城高急暮砧

杜甫 두보(唐 712~770)

秋興 추흥
가을의 흥취

玉露凋傷楓樹林 옥로조상풍수림
巫山巫峽氣蕭森 무산무협기소삼
江間波浪兼天湧 강간파랑겸천용
塞上風雲接地陰 새상풍운접지음

叢菊兩開他日淚 총국양개타일루
孤舟一繫古園心 고주일계고원심
寒衣處處催刀尺 한의처처최도척
白帝城高急暮砧 백제성고급모침

옥 같은 이슬에 상한 단풍든 숲 시들고
무산 무협에 가을 기운 스산한데
강의 파도는 하늘로 솟구치고
변방의 풍운 땅을 덮어 음산하네

국화꽃 두 차례 피어 지난날이 눈물겹고
외로운 배 한 척 고향생각에 묶여 있네
겨울옷 여기저기 가위질과 자질을 재촉하고
백제성 높고 저물녘 다듬이 소리 바쁘네

蕭森: 스산하고 음산하다.
塞上風雲: 변방(巫山)의 바람과 구름.
叢菊兩開: 국화꽃 2년 피었다.
催刀尺: 가위질 자질을 재촉하다.
白帝城: 스촨성(四川省) 펑제현(奉節縣) 白帝山에 위치.

夔府孤城落日斜　每依北斗望京華
聽猿實下三聲淚　奉使虛隨八月槎
畫省香爐違伏枕　山樓粉堞隱悲笳
請看石上藤蘿月　已映洲前蘆荻花

夔府孤城落日斜　기부고성락일사
每依北斗望京華　매의북두망경화
聽猿實下三聲淚　청원실하삼성루
奉使虛隨八月槎　봉사허수팔월사

畫省香爐違伏枕　화성향로위복침
山樓粉堞隱悲茄　산루분첩은비가
請看石上藤蘿月　청간석상등라월
已暎洲前蘆荻花　이영주전노적화

외로운 백제성에 저녁 해 기울고
매번 북두성 의지하여 장안을 바라보네
원숭이 소리 세 번 들으면 눈물이 흐르고
사신 수행은 헛일이 되었네 팔월 뗏목처럼

상서성에 향로의 시중도 병이 들어 어긋나고
백제성의 성곽에 슬픈 피리소리 은은히 들려오네
보시오 바위 위 덩쿨에 걸린 달이
영주 앞 갈대꽃을 비추고 있는 것을

夔府孤城: 정관 14년에 夔州에 도독부를 설치하여 夔府라 부른 것.
北斗: 당나라 조정을 가리킴.
八月槎: 팔월에 바다로 뗏목이 흘러오면 바닷가 사람들이 이 뗏목을 타고 하늘로 올라갔다는 고사.
　　　　고향에 가고 싶은 마음을 비유.
山樓粉堞: 성루의 성벽.

千家山郭靜朝暉　日日江樓坐翠微
信宿漁人還泛泛　清秋燕子故飛飛
匡衡抗疏功名薄　劉向傳經心事違
同學少年多不賤　五陵衣馬自輕肥

千家山郭靜朝暉　천가산곽정조휘
日日江樓坐翠微　일일강루좌취미
信宿漁人還汎汎　신숙어인환범범
淸秋燕子故飛飛　청추연자고비비

匡衡抗訴功名薄　광형항소공명박
劉向傳經心事違　유향전경심사위
同學少年多不賤　동학소년다불천
五陵裘馬自輕肥　오릉구마자경비

千家의 산성에 아침 햇살 고요한데
날마다 강가 누각에 앉아 푸른 산 바라본다
이틀 밤 샌 어부 다시 강위를 떠다니고
맑은 가을 하늘에 제비들 날아 다니네

광형처럼 상소를 올렸으나 뜻을 이루지 못하고
유향처럼 경전을 전하려 하나 심사가 어긋나 버렸다
동학 소년들은 모두 가난에서 벗어나
오릉에 살며 가벼운 옷 입고 살찐 말 타고 다니네

翠微: 산 기운이 파랗게 감도는 산중턱.
信宿: 이틀 밤 묵음.
匡衡: 漢 元帝 때 학자로서 자주 상소하여 時事를 논해 光祿大夫가 됨.
劉向: 漢 成帝 때 학자로서 조정의 모든 책을 교정하고 정리함.
五陵: 5기의 왕릉(고제의 장릉, 혜제의 낭릉, 경제의 양릉, 무제의 우릉, 소제의 평릉).
　　　오릉 부근에는 고관 부귀인들이 많이 살았음.

聞道長安似弈棋　百年世事不勝悲
王侯第宅皆新主　文武衣冠異昔時
直北關山金鼓振　征西車馬羽書遲
魚龍寂寞秋江冷　故國平居有所思

聞道長安似奕棊　문도장안사혁기
百年世事不勝悲　백년세사불승비
王侯第宅皆新主　왕후제택개신주
文武衣冠異昔時　문무의관이석시

直北關山金鼓振　직북관산금고진
征西車馬羽書遲　정서거마우서지
魚龍寂寞秋江冷　어룡적막추강냉
故國平居有所思　고국평거유소사

들자니 장안 정세 바둑 두는 것 같다고 하던데
한 평생 세상사 슬픔을 이기지 못하겠네
왕과 제후의 저택은 모두 새 주인이고
문관 무관의 의관도 옛날과 다르네

바로 북쪽 관문의 산은 징과 북소리 진동하고
서쪽 정벌 떠난 수레와 말 승전보 더디네
물고기들 고요하고 가을 강은 차가운데
고향에서 평화롭게 살던 그 때가 생각나네

聞道長安似奕棊: 이 구절에서 '長安碁局'이라는 성어가 생성.
王侯第宅: 간신 李林甫와 楊貴妃의 횡포로 문란해진 문무대신의 품계.
羽書: 깃털을 붙여 至急을 알리는 군사문서.
故國: 두보가 10여년을 살았던 장안을 가리킴.

蓬萊宮闕對南山　承露金莖霄漢間
西望瑤池降王母　東來紫氣滿函關
雲移雉尾開宮扇　日繞龍鱗識聖顏
一臥滄江驚歲晚　幾回青瑣點朝班

蓬萊宮闕對南山　봉래궁궐대남산
承露金莖宵漢間　승로금경소한간
西望瑤池降王母　서망요지강왕모
東來紫氣滿函關　동래자기만함관

雲移雉尾開宮扇　운이치미개궁선
日繞龍鱗識聖顔　일요용린식성안
一臥滄江驚歲晚　일와창강경세만
幾回靑瑣點朝班　기회청쇄점조반

봉래 옛 궁궐은 남산을 마주하고
承露盤 쇠기둥은 하늘높이 솟아있네
서쪽 바라보면 요지에 왕모가 내려오고
동쪽으로 오면 보랏빛 상서로움 함곡관에 가득하네

구름이 치미선을 펼치듯 옮겨져 궁선이 열리고
햇빛이 용포를 비춰 황제의 얼굴 알아보았네
병든 몸 창강에서 늙음을 한탄하니
靑瑣門으로 조회반열에 몇 번이나 참가하였나

蓬萊: 봉래궁. 한나라 궁궐이름. 장안의 大明宮을 이름.
承露金莖: 한무제 때 甘露를 받으려 건창궁에 만들었던 巨像.
瑤池: 周 穆王이 서왕모와 만났다는 仙境으로 곤륜산에 있음.
雲移雉尾: 꿩의 꼬리털로 만든 궁에서 쓰는 부채. 좌우로 열리는 궁선을 구름에 비유.
滄江: 기주 앞을 흐르는 장강.

瞿唐峽口曲江頭
萬里風煙接素秋
花萼夾城通御氣
芙蓉小苑入邊愁
珠簾繡柱圍黃鵠
錦纜牙檣起白鷗
回首可憐歌舞地
秦中自古帝王州

瞿塘峽口曲江頭　구당협구곡강두
萬里風煙接素秋　만리풍연접소추
花萼夾城通御氣　화악협성통어기
芙蓉小苑入邊愁　부용소원입변수

珠簾繡柱圍黃鵠　주렴수주위황곡
錦纜牙牆起白鷗　금람아장기백구
廻首可憐歌舞地　회수가련가무지
秦中自古帝王洲　진중자고제왕주

구당협 입구와 곡강 나루에
만리에 부는 바람 가을이 가득하네
화악루와 협성에는 황제의 행차 오갔는데
부용원 작은 정원에 변방의 시름 깃드네

구슬발 수놓은 기둥 궁전을 두르고
비단으로 맨 상아 돛대 흰 갈매기 나르네
돌아보니 애닯다 노래하고 춤 추던 곳
秦中은 예로부터 제왕의 고을이라네

瞿塘峽: 삽협의 하나로 기주 동방에 있음.
花萼: 장안 남쪽 누각.
夾城: 좌우 벽을 쌓아 만든 길게 만든 廊下로서 화악루를 지나 곡강 부용원까지 연결.
錦纜牙牆: 비단 닻줄과 상아 돛대. 화려한 배.
秦中: 장안 일대의 땅.

昆明池水漢時功　武帝旌旗在眼中
織女機絲虛夜月　石鯨鱗甲動秋風
波漂菰米沈雲黑　露冷蓮房墜粉紅
關塞極天唯鳥道　江湖滿地一漁翁

昆明池水漢時功　곤명지수한시공
武帝旌旗在眼中　무제정기재안중
織女機絲虛夜月　직녀기사허야월
石鯨鱗甲動秋風　석경인갑동추풍

波漂菰米沈雲黑　파표고미침운흑
露冷蓮房墜粉紅　노냉연방추분홍
關塞極天唯鳥道　관새극천유조도
江湖滿地一漁翁　강호만지일어옹

곤명지의 물은 한 나라 때 만들었고
무제의 깃발이 눈 앞에 보이는 듯
직녀는 달밤에 베틀에 앉아 베를 짜고
돌고래 비늘 가을바람 일으키네

물결에 수초 열매 물에 잠긴 구름같이 검고
이슬 내려 연방 차니 붉은 꽃 떨어지네
하늘에 닿은 변방 관문 새들만 넘나들고
강과 호수를 가득 메우는 늙은 어부이네

昆明池: 장안 서쪽 교외에 있는 연못. 漢 武帝가 이 못을 건설하고 水戰을 연습함.
武帝旌旗: 곤명지에서 군사훈련 할 때 군함에 꽂았던 무제의 깃발.
石鯨鱗甲: 돌로 만든 고래의 비늘과 껍데기.
蓮房: 연밥이 들어 있는 송이.

昆吾御宿自逶迤
紫閣峰陰入渼陂
香稻啄餘鸚鵡粒
碧梧棲老鳳凰枝
佳人拾翠春相問
仙侶同舟晚更移
彩筆昔曾干氣象
白頭吟望苦低垂

杜甫詩秋興八首己亥夏　柏山吳東愛

昆吾御宿自逶迤　　곤오어숙자이위
紫閣峰陰入渼陂　　자각봉음입미피
香稻啄余鸚鵡粒　　향도탁여앵무립
碧梧棲老鳳凰枝　　벽오서노봉황지

佳人拾翠春相問　　가인습취춘상문
仙侶同舟晚更移　　선려동주만갱이
彩筆昔曾干氣象　　채필석증건기상
白頭吟望苦低垂　　백두음망고저수

곤오산과 어숙천은 자연스럽게 꾸불꾸불
자각봉 산그늘 미피호에 잠겼어라
향기로운 벼 나락은 앵무새가 쪼다 남은 것
벽오동 굵은 가지에는 봉황새가 깃들었네

가인들은 비취 새 깃털 주워 서로 묻고
신선과 함께 배를 타고 늦게 돌아갔네
빛나던 글 솜씨 그 기상도 메말라
지금 白頭로 시 읊으며 괴로이 고개 숙이네

昆吾: 장안 서남에 있는 昆吾亭.
御宿: 장안의 개울 이름.
逶迤: 길이 지형에 따라 꾸불꾸불함.
紫閣峰: 장안 동남에 솟아 있는 종남산의 한 봉우리.
仙侶同舟: 신선의 짝이 되어 배를 같이 탄다는 뜻.
彩筆: 아름다운 시문. 화려한 문필.

| 저자소개 |

柏山 吳 東 燮
Baeksan Oh Dong-Soub

■ 1947 영주. 관: 해주. 호: 柏山, 二樂齋, 踽洋軒. ■ 경북대학교, 서울대학교 대학원(교육학박사) ■ 석계 김태균선생, 시암 배길기선생 사사 수호 ■ 대한민국서예미술공모대전 초대작가, 대구광역시서예대전 초대작가, 경상북도서예대전 초대작가, 영남서예대전 초대작가 ■ 전시:서예전(2011 대백프라자갤러리), 서예와 사진(2012 대구문화예술회관), 초서비파행전(2013 대구문화예술회관), 성경서예전(LA소망교회 2014), 교남서단전, 등소평탄생100주년서예전(대련), 캠퍼스사진전, 천년살이우리나무사진전, 산과 삶 사진전 ■ 휘호 : 모죽지랑가 향가비(영주), 김종직선생묘역 중창비(밀양), 신득청선생 가사비(영덕), 경북대학교 교명석, 첨단의료단지 사시석(대구) ■ 서예저서 : 초서고문진보 1, 초서고문진보 2, 초서한국한시 오언절구편3, 칠언절구편4, 초서효경5, 초서대학6, 초서한시오언7, 초서한시칠언8 ■ 한국서예미술진흥협회 부회장, 한국미술협회 회원, 대구광역시미술협회 회원, 대구경북서가협회 회원, 교남서단 회장 역임, 사광회 회장 역임 ■ 전 경북대학교 교수, 요녕사범대학(대련) 연구교수, 이와나대학(그리스)연구교수, 텍사스대학(미국)연구교수 ■ 만오연서회, 일청연서회, 경묵회 지도교수 ■ 경북대학교 평생교육원서예아카데미 서예지도교수 ■ 경북대학교 명예교수 ■ 대구미술협회 수석부회장 ■ 백산서법연구원 원장

백산서법연구원
대구시 중구 봉산문화2길 35 우.41959 / TEL : 070-4411-5942 / H·P : 010-3515-5942 /
E-mail : dsoh@knu.ac.kr / www.ohdongsoub.artko.kr